U0063422

一日江戶人

杉浦日向子 文‧圖

劉瑋 譯

閒來試做江戶人　文＝李長聲──4

第一章　入門篇

江湖賣藝──10

終生打工族──16

俠盜列傳──21

江戶的奇人怪人──26

HOW TO 搭訕──30

江戶好男兒──39

美女列傳──46

大奧──51

將軍的一天──56

第二章　初級篇

長屋的生活──62

浮世澡堂──67

消暑──72

嗜好消遣──77

江戶動物物語──82

年末風景──87

結婚──92

正月好兆頭──97

決定版法術大全──102

第三章　中級篇

江戶觀光──硬派篇──108

江戶觀光──軟派篇──114

美酒談──121

美食談 PART I──126

美食談 PART II──132

美食談 PART III──137

江戶的路邊攤──143

相撲 PART I──149

相撲 PART II──155

出版業界通信──161

造鬼運動──166

第四章　高級篇

HOW TO 旅行 PART I──172

HOW TO 旅行 PART II──178

春畫考 PART I──183

春畫考 PART II──190

創意──196

奇裝異服──202

江戶未來世紀──208

俏皮話──213

這才叫江戶之子──219

閑來試做江戶人

文＝李長聲（旅日文化評論家）

中國人自大起來就要說漢唐，而日本歷史最值得一說的大概是江戶時代，那年間創造的浮世繪對梵谷、馬奈的繪畫以及德布西的作曲都有所影響。日本受中國影響之深是無須贅言的，但日本也自有獨特的文化與風俗，現今東京的幾乎也就是日本的，其文化原型基本是江戶時代創生並定型的，如俳諧、淨琉璃。豐臣秀吉出兵朝鮮，掠來銅活字和印刷機，江戶時代勃興出版業，出版文化發達，過去以寫本為主的平安文學如《源氏物語》也這才流布。有學者說，一六○三年至一八六七年的江戶時代，二百數十年幾無戰爭，在這泰平之世，日本是一個充分營造、成熟並崩潰的完整而獨特的文明體。所謂文明，就是指生活總體。平安、鎌倉、室町、戰國時代，庶民穿的是苧麻，到了江戶時代才穿上木棉。大體來說江戶時代是富裕的，農民及市民安居樂業，也較為有閒，各種年中行事和祭禮興盛，沿襲於今。所以，懷舊一般就是懷江戶，若懷奈良時代或平安時代，則不免太直接地牽扯中國文化。

自從武家設幕府執政，猶如中國的東周，皇權旁落近七百年，終於在一八六七年，第十五代德川將軍把大政奉還給天皇家。明治維新，對於前朝似的江戶時代當然

不會有好感。重新評價江戶時代是二次大戰以後，而隨著經濟大發展，評價大有越來越高之勢。近年甚至出現了奇妙的說法：西歐向世界各地伸出觸手，把新的世界秩序結構化，與之相反，日本近世有意把世界限定於遠東，以此主張存在。

豐臣秀吉曾打算定都於大阪，把京都的皇家宮廷及五山寺院統統搬了來，集於一極。心想而事不成，他死在了位於京都與大阪之間的伏見──今京都市伏見區，清酒月桂冠即產於此地。德川家康移封江戶時，還只是僻壤荒村。一六○三年他當上征夷大將軍，開幕府執掌權柄，令各地藩侯出民工建設江戶。因為幾乎沒有原住民，三代就算是老江戶，叫作江戶子，倘若是京都，千年古都，不住上百年哪個敢自稱京都人。文豪夏目漱石是江戶子，他討厭京都風氣，利用小說譏刺京都這地方實在是一個蠢地方。江戶時代有三都，即京都、大阪、江戶。江戶是政治中心，而大阪是天下的廚房，京都是手工藝等商品基地，江戶人喝的酒多是從京阪一帶運來。十八世紀初，京都和大阪各有四十萬人口，江戶竟擁有一百萬，據說是當時世界上最大的城市。民謠有云：京都八百零八寺，大阪八百零八橋，大江戶八百零八坊。

江戶為什麼會形成如此巨大的都市呢？

一六○○年關原之戰德川家康擊敗了對抗勢力，稱霸天下。翌年，仙台藩主伊達政宗向家康進言：把各地藩侯的正妻嫡子集中到江戶，在箱根、足柄設關卡，形成一

個大籠子，有他們當人質，藩侯無二心。這位獨眼龍還做出表率，在江戶修建大宅院，讓妻子入居。其他藩侯也積極效仿，以示忠心，後來就成為制度。幕府又規定三百藩侯定期來江戶觀見將軍，藩侯們往來於江戶與封地，一路招搖，勞民傷財，幕府則藉此消耗藩財，使之沒本錢謀反起事。暫居也罷，定住也罷，都需要在江戶建公館，甚至兩三處，此處辦公，彼處生活。江戶不僅有德川將軍的家臣軍團，大小藩侯也帶來下屬，多則三千有餘，以致江戶人口有七成是不事生產的武士，形成了畸形的消費城市，每年用掉全國生產的財富四分之一。這麼多武士單身赴任，打架鬥毆就成了江戶的一大特色，而且男女比例二比一，自然繁榮了花街柳巷。江戶的泰平是鬧鬧哄哄、猥雜的泰平。關於江戶的圖書，似乎寫得最多的是酒與色，但不少人過分美化娼妓，對江戶抱有一種幻想乃至妄想。

即使沒有貝理率美國艦隊來敲打國門，由於制度疲勞，十九世紀日本也到了末路。外面的世界真精彩，日本人恨不能沒有過江戶時代，天皇設宴也變成法國菜。本來棄之如敝屣的浮世繪，因為歐美人叫好，趕緊撿回來，捧之惟恐不高。可是作為一座城市，江戶被明治及其後的時代摧毀殆盡，永井荷風在一九一五年出版的《東京散策記》中寫道：不方便拉電線，就毫不客氣地砍掉路旁的樹木，儘管是自古形成的眺望勝地或者很有來歷的老樹，也隨便胡亂建紅磚高樓，這樣的現代狀態其實只能說它

是從根底破壞了本國特色，傳來了文明的暴行。要是說由於有這種暴行日本才成為廿世紀的強國，那就是日本為了貌似強國，完全把可貴的內容當作了犧牲。實際上，江戶風貌如今只能從書中讀，畫上看，特別有趣的就是杉浦日向子的考畫——她既是漫畫家，又是江戶文化研究家，把歷史考證的成果具現成漫畫，例如《一日江戶人》。上世紀八〇年代後半，正當泡沫經濟鼎盛之時，田中優子著《江戶的想像力》和佐伯順子著《遊女的文化史》先後問世，肇始江戶熱，而杉浦推波助瀾，漫畫出書，電視出鏡，把這股子熱潮灌進家家戶戶。往昔的風俗，比如穿著打扮，往往難以說明白，但畫出來就一目了然。杉浦從日本大學藝術系美術科退學，師事稻垣史生。稻垣是考證學家，NHK的大河電視劇好些就由他提供歷史考證。他對弟子甚嚴，但是說：日向子的作品那是可以放心的。生動之餘，杉浦未免把封建社會的江戶描畫得太明亮、太自由。

以前有一個說法：京都穿窮，大阪吃窮，江戶喝窮。《一日江戶人》也告訴我們，江戶人好酒，從早喝到晚。杉浦也好酒，尤其喜好在蕎麥麵館喝。總之，她曾說，酒和女人要讚美，不應該批評，要享受。日本人長壽，女性平均壽命為八十五、六歲，但江戶時代只有這一半。杉浦病逝於二〇〇五年，享年四十有六，真像是從江戶來的人。

第一章 入門篇

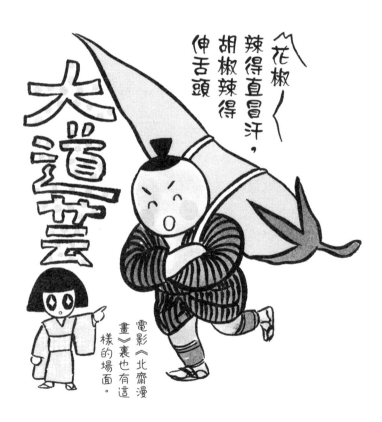

一開頭就嘮叨自己的家務事，實在不好意思。自從十九歲的夏天以後，有三年多，我都在打零工。邊在短期工之間流轉，一邊混日子。工作兩星期晃蕩三星期，或者是做一個月休息兩個月。當時住在家裡，一個月只要有四萬日元，就過得悠悠哉哉。那時深切感受到，什麼叫知足常樂，覺得一輩子打零工也不錯。

這股悠閒勁兒，算是江戶人的遺傳吧。

比如說，兩個江戶人窮得見鍋底，想喝酒，又嫌賺錢太累。怎麼辦呢？一位老兄用鍋底煤灰把臉塗黑，兩人踱至人多的熱鬧處，黑臉的老兄蹲在地上，「撲撲」跳了幾下，旁邊的同伴扯開嗓子開始叫：

「路過的朋友快過來，看一看、瞧一瞧，千萬不要錯過！在江戶淺草、京都四條河原、大阪天滿天神宮①都引起大轟動的紀州熊野浦活捉河童②來到貴寶地啦！」

黑臉老兄扯扯舌頭，怪叫道：

「哢——啦啦啦啦——」

路過的行人全都哈哈大笑起來。不過，江戶人不會笑笑就走，必定扔過來一兩文小

①三處均為市集熱鬧處，類似於北京天橋。

②日本傳說中生活在水中的一種怪物。

錢。兩人繼續大造聲勢，賣力表演，酒錢馬上就有了。真是輕鬆搞定。與其說他們身懷絕技，不如說賣相好就是寶。

又比如，一個男人買一袋食用紅色素，把手腳塗得紅通通的，再穿上硬梆梆的紙糊衣裳，頭上戴個納豆盒子，手持棒槌，用墨把眉毛畫個怒飛入鬢。路邊的小孩一看見就哭著叫「閻王來了」，嚇得往家裡跑。不錯，這位老兄扮的就是圖畫書上畫的閻羅王。小孩的父母跑出來一看，這位老兄正揮舞著代替笏的棒槌，嘴裡念著「閻羅王化緣，只為餬口」，歌舞伎的姿態學得似模似樣，兩眼瞪得銅鈴般大，張開血盆大嘴，煞有介事地喊：「喳！呼！」他是在告訴大家：「不得已為了吃口飯，才這般裝神弄鬼。」

趕出來看的太太聽了，噗哧笑出聲來，接著必定大方地扔幾枚「鳥目」（有孔的銅錢）。

棒槌閻王

王

納豆盒子

紙

棒槌

（說明參見正文）

目的得逞的「閻王」慢悠悠地踱開去。小孩躲在母親的圍裙後面，畏畏縮縮探出頭。

眼看要出巷口了，閻王猛然回過頭，大叫一聲：「哇!!」這次是免費贈送。儘管如此，不裝

出窮酸相，叫喚「沒飯吃，餓，窮」直接伸手要錢，這點還是滿可愛的。這就是天生樂觀

的江戶人，什麼時候都不會聲淚俱下走投無路。

據說，北齋③也曾經在窮困潦倒時，背著巨大的紙糊辣椒，在街上吆喝「紅辣椒、紅

辣椒。花椒辣得直冒汗，胡椒辣得伸舌頭」。相聲裡面也講到哪家少爺被趕出家門，唱著

色情小調賣辣椒。與大郎④也曾在除夕街頭巷尾地唱吉祥歌。只要能過一天算一天，江戶

人就不著急。

不過，儘管如此，用紙糊衣服，用廢物做小道具，有這點功夫，還不如踏踏實實地做

個小買賣賺錢容易。可是，江戶人就是不愛做正經事，才窮得光屁股，所以說教是行不通

的。做出滑稽相，也是自己的選擇，因此也不覺得丟臉。

寒冷的季節讓人想起童話《賣火柴的女孩》。如果是江戶人家的女孩，這故事肯定不

會如此悲慘。說不定一邊唱「咚咚鏘，賣火柴，擦一根，春來到，鶯駐枝頭梅花開，奇妙

火柴快來買！」一邊手舞足蹈，乾淨俐落地賣光回家了。

③葛飾北齋，一七六〇—一八四九，江戶時代著名浮世繪畫家。

④相聲裡的滑稽角色。

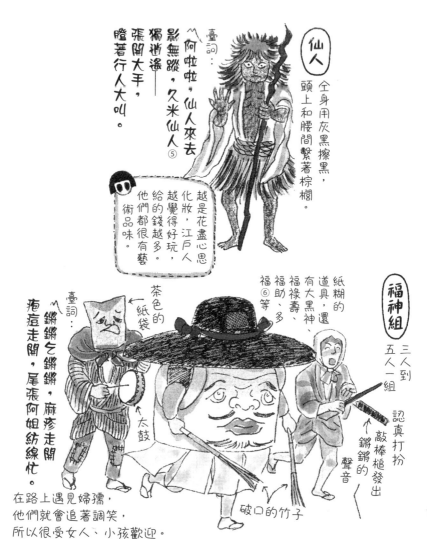

仙人

全身用灰黑擦黑，頭上和腰間繫著棕櫚。

臺詞：
「阿啦啦，仙人來去
影無蹤，久米仙人⑤
獨逍遙——
張開大手，
瞪著行人大叫。

越是花盡心思化妝，江戶人越覺得好玩，給的錢越多。他們都很有藝術品味。

福神組

三人到五人一組　認真打扮

紙糊的道具，還有大黑神、福祿壽、福助、多福⑥等

←敲棒槌發出鏘鏘的聲音

←鏘鏘的聲音

茶色的紙袋

←紙袋

←太鼓

破口的竹子

臺詞：
「鏘鏘乞鏘鏘，麻疹走開
疱痘走開，尾張阿姐紡線忙。

在路上遇見婦孺，他們就會追著調笑，所以很受女人、小孩歡迎。

14

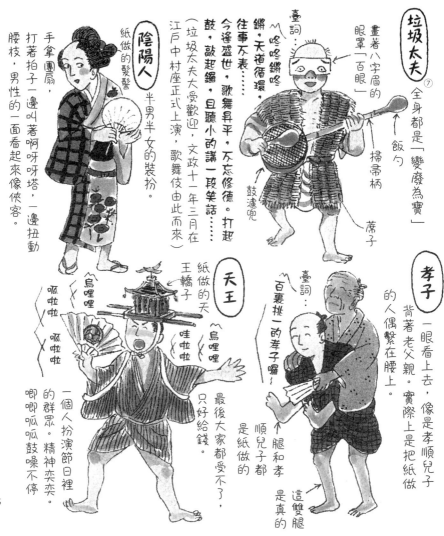

垃圾太夫 ⑦

全身都是「變廢為寶」

畫著八字眉的
眼罩「百眼」

臺詞…
咚咚鏘咚

鏘，天道循環，
往事萬表。
今逢盛世，歌舞昇平，不忘修德。打起
鼓，敲起鑼，且聽小的講一段笑話……
（垃圾太夫大受歡迎，文政十一年三月在
江戶中村座正式上演，歌舞伎由此而來）

飯勺
掃帚柄
鼓濾兜
蓆子

陰陽人

紙做的髮髻

半男半女的裝扮。

手拿團扇，
打著拍子一邊叫著啊呀呀塔，一邊扭動
腰枝，男性的一面看起來像俠客。

天王

紙做的天
王轎子

烏哩哩
呱啦啦
呱啦啦
唱哩哩
哇啦啦

一個人扮演節日裡
的群眾。精神奕奕。
最後大家都受不了，
只好給錢。
唧唧呱呱鼓噪不停

孝子

一眼看上去，像是孝順兒子
背著老父親。實際上是把紙做
的人偶繫在腰上。

臺詞…
百裏挑一的孝子囉～

腿和孝
順兒子都
是紙做的

這雙腿
是真的

⑤日本傳說中的仙人，在
飛行途中看見洗衣女的
白嫩腳腕動了凡心，而
失去神通墜落下來。

⑥福助是招來幸福的男人
偶，大頭小身子。多福
是意味多福的女性面
具。

⑦太夫是表演淨琉璃的藝
人。

終生打工族

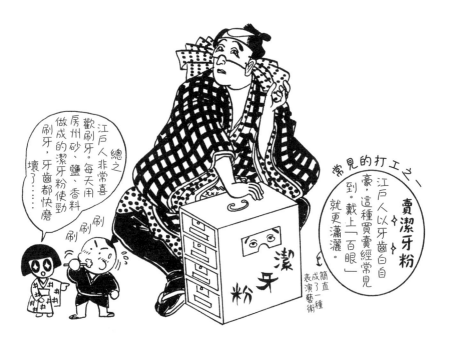

總之，江戶人非常喜歡刷牙。每天用房州砂、鹽、香料做成的潔牙粉使勁刷牙，牙齒都快磨壞了⋯⋯

刷刷刷

常見的打工之一、

賣潔牙粉

江戶人以牙齒白白自豪，這種買賣經常見到。戴上「百眼」就更瀟灑。

成了一種表演藝術，直簡

潔牙粉

愛說俏皮話的「江戶子」是古裝劇和相聲裡的常客，不過，現實中他們的真實面貌，意外地卻並不為人所知。

百萬人口大都市江戶有一半是武士和僧人，剩下的五十萬市民中，六成來自地方，三成是外地人和本地人的混血兒，一成是本地人。本地人中，符合「江戶子」條件，即「生長在平民區」的只有一半，三代都是純種本地人的又只剩一半，那就是一萬兩千五百人。

江戶有名的工匠和商人幾乎都是來自外地。對新事物只有五分鐘熱度的江戶子很難做到持之以恆，沒有正經工作，每天晃晃悠悠過日子。搞不好他們就是現代都市的遊牧民族——打工族的始祖呢。

江戶子從來不存錢——「江戶子總是「到時再說」，只要今天不挨餓就心滿意足了。積蓄本來就是為了「萬一」而準備的，其實是大大咧咧地沒有腦子。聽起來挺豪邁，

每年有很多地方上的人湧入江戶想出人頭地，武士為其本業的功名之爭而心無旁騖。或許是看多了身邊人爭名奪利，江戶子意外地恬淡清醒。因為不執著，所以也沒有名人派頭，隨處可見的是成熟的隨意自在和樂在其中。

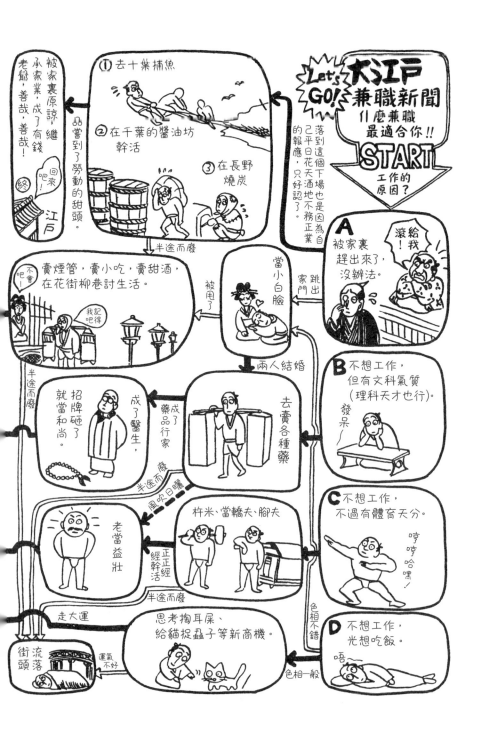

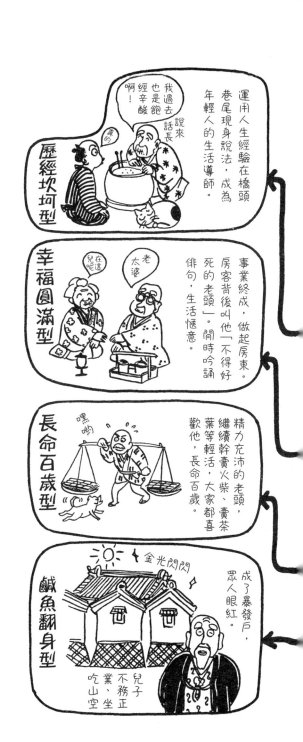

一句話，江戶子就是懶、好逸惡勞的代名詞。況且，物價本就不高，一個月只要工作半個月，就養得起老婆孩子了。

反正兩手空空，什麼時候開始工作都行。老婆數落：「殺千刀的，家裡米缸見底了！」江戶子便走出門，一邊走一邊喊：「杵米——砍柴——燒洗澡水啦！」總會有人家把他叫住。

還有，站在坡道下，每天都有載重物的車經過，可以幫忙推車賺錢。這也是打工的一種。老婆說一句：「賣扇紙看起來很不錯哩。」江戶子就立刻投身賣扇紙的事業。

住穿街走巷的賣貨郎身上看到自己想做的買賣，就跟賣貨郎打聽，叫他帶自己去見大老闆。從大老闆那裡借來行頭，當下就開始叫賣；路上碰見別的賣貨郎好像行頭比較輕，兩人就換一換；或是聽見別種貨的叫賣小調順耳，也會馬上決定改行。

其中最強悍的是江湖醫生。當時的醫生不需要營業執照，而且都是光頭的，所以有人因為「討厭梳髮髻，那就當醫生吧」，剃了頭就去開業，膽子不是一般的大。

這些江湖醫生當膩了，就去做幫間⑧，或是算命，甚至乾脆當和尚，然後又重操舊業做起醫生的，也都見怪不怪。

⑧專門在宴席上用滑稽的表演或是說笑話逗客人開心，以炒熱氣氛為職業的人。

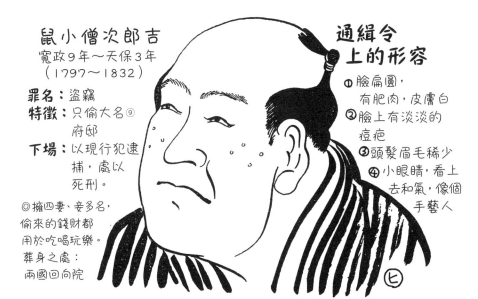

鼠小僧次郎吉
寬政9年～天保3年
（1797～1832）

罪名：盜竊
特徵：只偷大名⑨
　　　　府邸
下場：以現行犯逮
　　　　捕，處以
　　　　死刑。

◎擁四妻、妾多名，
偷來的錢財都
用於吃喝玩樂。
葬身之處：
兩國回向院

通緝令
上的形容

①臉扁圓，
　有肥肉，皮膚白
②臉上有淡淡的
　痘疤
③頭髮眉毛稀少
④小眼睛，看上
　去和氣，像個
　　手藝人

㈦

前幾年，發生了駭人聽聞的「三億日元搶劫事件」。光天化日之下，像撞見鬼似的，這麼一人筆錢莫名其妙地就被搶走了。

被盯上的不是路人的口袋，也沒有流血事件，令人不由想起江戶怪盜「鼠小僧」。

本來，鼠小僧是實實在在存在的人物。在戲曲和評書中，他把偷來的錢分給窮人，是個有名的俠盜。不過，這個美談似乎沒什麼真憑實據。雖說如此，在偷十兩銀子就得掉腦袋的時代，這位老兄竟然偷了一萬二千兩。被他染指的大名府第高達七十一家。

放在今天，就相當於一個隻身從政府偷走了十億日元的大盜……

在江戶兩百六十年期間，從率領手下六百人的大盜賊雲霧仁左衛門，到趁主人離開潛入長屋⑩的小毛賊，各種各樣的盜賊四處橫行。其中最有江戶特色的是被稱做「某某小僧」的獨行盜，其中最有名的便是前面提到的「鼠小僧」和「稻葉小僧」。

稻葉小僧本是江戶小川町稻葉丹後守的兒子，天明五年（一七八五年），二十一歲的時候成了有名的小偷。他和鼠小僧一樣，盯上的也是大名的府邸。偷的不是現金，都是刀和匕首，值不了什麼錢。為什麼偷刀劍？因為刀被視為武士之魂，若是被偷了，一般會深以

❀
❀
❀

⑨江戶時代的幕府下設藩，藩有領地，藩主叫大名，相當於諸侯。

⑩江戶時一般百姓住的房子。

小僧年表

1
寬延年間
（1748～1750）
市松小僧
ICHI-MATSU

罪名：偷盜（不良少年）
特徵：英俊瀟灑
結局：某個有錢人家的姑娘愛上了他，
　　　招他為婿。於是痛改前非。

2
天明5年
（1785）
稻葉小僧
INA-BA

罪名：盜竊
特徵：只偷大名府的刀劍
結局：逮捕押解途中逃亡，
　　　21歲在群馬罹患赤痢病死。

3
天明4～5年
（1784～1785）
田舍小僧
INAKA

罪名：盜竊
特徵：主要偷大名府內的東西
結局：以現行犯逮捕，死刑，36歲。

4
寬政3年
（1791）
葵小僧
AOI

罪名：強姦、盜竊
特徵：別有葵家家紋
結局：由長谷川平藏結案，神祕怪盜。

5
文政6～天保3年
（1823～1832）
鼠小僧
NEZUMI

參考前圖

為恥，而不會去報官。

稻葉小僧在谷中附近被捕，在押解往奉行所的途中掙開繩子逃跑而名聲大噪。逃跑後沒多久，在群馬病死了，所以逃過了奉行所的制裁。

還有一個叫「田舍小僧」。他是琦玉的農家子，所以被叫做「田舍小僧」。他的活動範圍比稻葉小僧大得多。從天明四年（一七八四年）到第二年的八月，他光顧了幕府大官、將軍近臣、大名等丸之內地區十四戶官邸。偷到手的東西全部脫手賣掉，據說總共賣了差不多四十兩。其中還有豐臣秀吉賜的印盒等超級名品。田舍小僧三十六歲時命喪黃泉。

稻葉和田舍，聽起來像絕世雙盜，他們生在同一個時代，不過稻葉小僧年輕、名字又好聽，較占便宜，而田舍小僧在「勞動」上勤奮得多。

還有「葵小僧」。這傢伙可就狡猾了，衣服上有葵家紋，打扮得像個堂堂正正的武士，誰也想不到他是小偷。寬政三年（一七九一年），被外號鬼平的火付盜賊改役長官[11]長谷川平藏逮捕。

這些小僧們只以大名家為目標，是因為屋大、人少、好潛入。劫富濟貧的俠義心，似乎是戲曲作家們一廂情願的浪漫幻想。

⑪江戶時代主要負責抓放火犯、盜賊的員警。

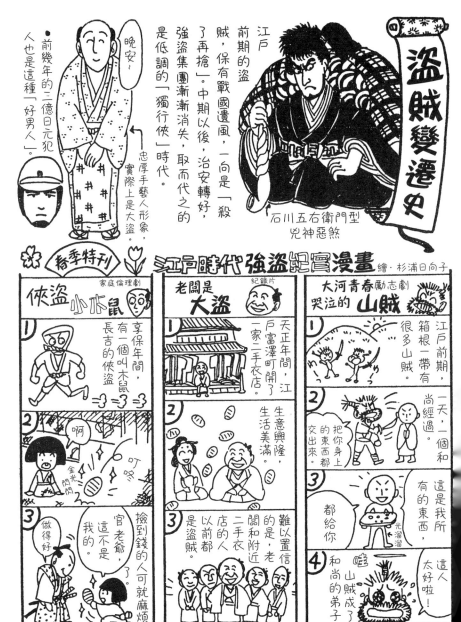

江戶的奇人怪人

「日子一安穩，就會冒出怪傢伙」，看著電視的老爸嘀咕了一句。電視上，一個少年正

在做連專業藝人都自愧不如的誇張表演。

在江戶時代的某個長屋裡，某位大叔可能也在這麼嘀咕吧。

動亂時代，人們熱中英雄豪傑的英勇事蹟；然而，在風平浪靜的太平盛世，血腥的故

事似乎就不合時宜了。

取代英雄贏得世人喝彩的，就是那些「奇人、怪人」。江戶時代，有很多隨筆記錄下這

些奇人怪事。他們雖然被視為「古怪」、「不可理喻」，但人們對他們的態度中卻夾雜著喜

愛，甚至是一點點羨慕。

據說安穩和無聊是對雙胞胎，而百無聊賴中，聽說了那些令人無從捉摸的奇人怪事，

大家大概都覺得像是一陣風吹過一樣爽快。

江戶初期，傳說有個叫有馬涼及的醫生，花大錢買了在嵯峨野見到的櫻花樹，運回自

己家裡。樹太大了，院子太小，進不去。涼及不慌不忙，吩咐「就讓它橫著」，於是把樹橫

倒在院子裡，自己則躺在屋裡賞花。又有一次，聽說涼及花了百貫錢的高價買了個茶杯，

朋友怦怦地來看。兩人邊喝茶邊聊天，朋友不好意思地開口說：「想看看你的珍藏……」涼及答道：「不就是你手裡拿的那只嗎？」友人大驚之下，說不出話來。

還有一位住在江戶的奇人叫櫻木勘十郎，他的怪癖是「條紋迷」。衣物自不用說，家具用品、居室、庭院都清一色是條紋，人稱「條紋勘十郎」。

這已經不是一般的愛風雅，變成怪癖了，叫他們「風雅狂」還差不多。

還有些毫無利害之心、一派天真爛漫的奇人。

一個叫樂阿彌的遊腳僧，一文不名在街上說佛法。他說的佛法非常有趣，很多人施捨給他，意外地竟得了一大筆錢。於是，樂阿彌把大家都叫來，像大名一樣奢華玩樂了一夜。第二天，又成為一個一文不名的遊腳僧遊蕩在街頭。看來貧窮是他的愛好。

在這些有趣的奇人中，還有一位不為世俗所接納、一生抑鬱難平的學者平賀源內。我們只能對他浮表同情。一般的江戶人都把他看做「奇人之祖」。他的大發明「摩擦發電器」可算是各種稀奇玩意中的「世紀開山之作」。不過，源內後繼有人。西洋學家橋本宗吉構思的「百人嚇」衣演方式新奇熱鬧，更十足戲劇味……

科學家們被叫做奇人，大概是因為他們偏偏在這些「歪門邪道」上主意百出。

幕府末期，山雨欲來風滿樓，這時，一些奇人劍客抓住太平的尾巴，層出不窮。近藤勇[12]的養父近藤周助，出了名地喜歡女人，說「看不見女人就沒勁兒」，讓小妾坐在道場上。本正經的勇大概也只好苦著臉不敢說什麼吧。

⑫近藤勇，一八三四─
一八六八，幕府後期的新選組局長，作為鎮壓尊攘派志士的先鋒，十分活躍。

⑬子母澤寬，一八九二─一九六八，小說家，多以幕府、維新為題材進行小說創作。

⑭大石進，一七九七─一八六三，幕府末期劍客，大石神影流創始人。

最後，引用子母澤⑬描述揮舞五尺竹刀（當時一般都是三尺三寸）橫行江戶道場無敵手的無敵劍客大石進⑭的一段話：

……雖說橫行道場，可是看看大石，還真看不出是個厲害角色。整天扛著大木棍似的竹刀，一本正經地在江戶走過。想想這形象，就忍不住噗哧笑出來。

我呢，就喜歡這種精神十足、自得其樂的奇人怪人。

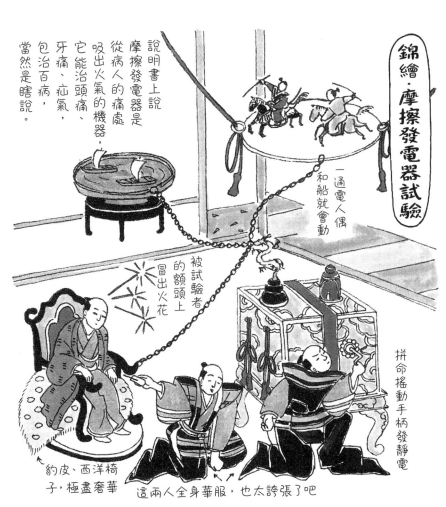

錦繪・摩擦發電器試驗

一通電人偶和船就會動

說明書上說摩擦發電器是從病人的痛處吸出火氣的機器，它能治頭痛、牙痛、疝氣，包治百病，當然是瞎說。

被試驗者的額頭上冒出火花

拼命搖動手柄發靜電

豹皮、西洋椅子，極盡奢華

這兩人全身華服，也太誇張了吧

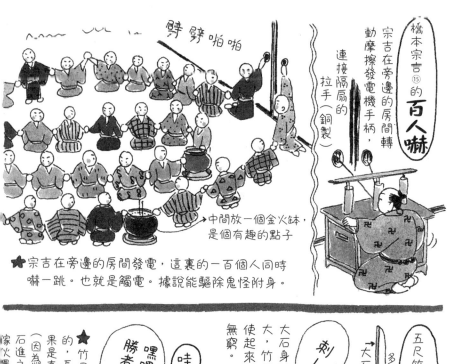

橋本宗吉⑮的 百人嚇

連接隔扇的拉手（銅製）

宗吉在旁邊的房間轉動摩擦發電機手柄，

劈劈啪啪

→中間放一個金火鉢，是個有趣的點子

★宗吉在旁邊的房間發電，這裏的一百個人同時嚇一跳。也就是觸電。據說能驅除鬼怪附身。

五尺竹刀的 大石進

多出一尺七寸

→大石的竹刀

→普通的竹刀

大石身材高大，竹刀又長，使起來威力無窮。

刺！

哇！

才一就位，就冷不防被大石刺中。

江戶所有的道場都敗在這一招下！！

嘿嘿，勝者為王！

★竹刀因為是竹的，長了還好，如果是真刀實劍，就一點也不實用（因為太重了）。雖說如此，在大石進之後，竹刀都長了三寸，這家火還真有一手！

⑮橋本宗吉，一七六三—一八三六，原為傘匠，到江戶後以四個月習得荷蘭語，成為蘭學家和蘭醫。

HOW TO 搭訕

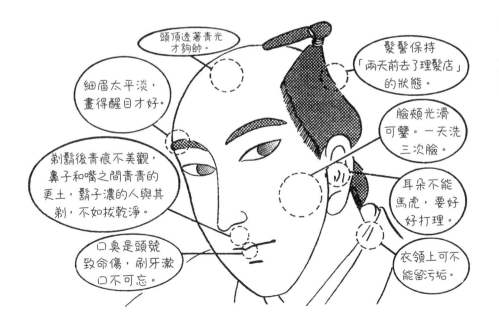

最近，男人們對化妝、時尚似乎越來越有興趣──內在比外在重要，這是傳統的男性審美觀。不過，女孩們還是對帥哥青眼有加，英俊瀟灑、玉樹臨風的貴族少爺是少女們心中永遠的白馬王子。

江戶本來是武士之都，也就是男人們的城市，最初女人很少，到了江戶後期，男女人口比例才有所緩和。不過，上流階層的男性一個人就有好幾個老婆，一般平民找不到老婆．打光棍到老的也大有人在。局勢所迫，江戶男人都卯足了勁兒爭取女人的芳心！

江戶時代的人氣男理想形象，要算是為永春水⑯描寫的《春色梅兒譽美》系列的主人公丹次郎。丹次郎是個有錢人家少爺，面如冠玉，溫柔體貼。唯有一點小瑕疵，就是博愛主義者，常常搞四角關係、複雜戀愛問題什麼的，傷了三個女人的心。

容貌氣質出眾，自己又不用辛苦工作的高等遊民，不吃香才怪。

先天條件不如丹次郎，但又想享盡豔福的人，就必須在別處下工夫。現在的音樂家也是女孩們嚮往的人物，而江戶時代，會唱歌、三味線彈得好的男人，也很受歡迎。沒有音樂細胞的人可以練習模仿，在茶話會上模仿藝人的男子會吸引眾多目光。江戶時代大家模

⑯為永春水，一七九○──一八四三，江戶後期戲曲作家。《春色梅兒譽美》是他的人情本代表作。

特別附錄 真人真事
神田阿金失敗談
追女烏龍記

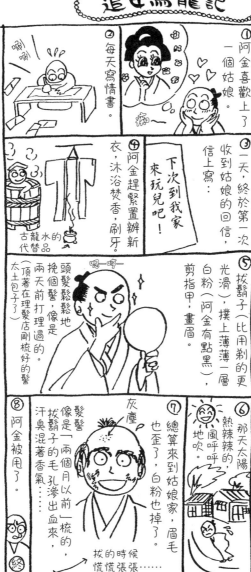

① 阿金喜歡上了一個姑娘。

② 每天寫情書。

③ 一天，終於第一次收到姑娘的回信，信上寫：

下次到我家來玩兒吧！

④ 阿金趕緊置辦新衣，沐浴焚香，刷牙。
古龍水的代替品

⑤ 拔鬍子（比用剃的更光滑），撲上薄薄一層白粉（阿金有點黑），剪指甲，畫眉。

頭髮鬆鬆地挽個髻，像是兩天前打理過的。（頂著在理髮店剛梳好的髻太土包子了）

⑥ 那天太陽熱辣辣的風呼呼地吹。

⑦ 總算來到姑娘家，眉毛也歪了，白粉也掉了。
灰塵
髮髻像是「一兩個月以前」梳的，拔鬍子的毛孔滲出血來，汗臭混著香氣……
拔的時候慌慌張張……

⑧ 阿金被甩了。

終

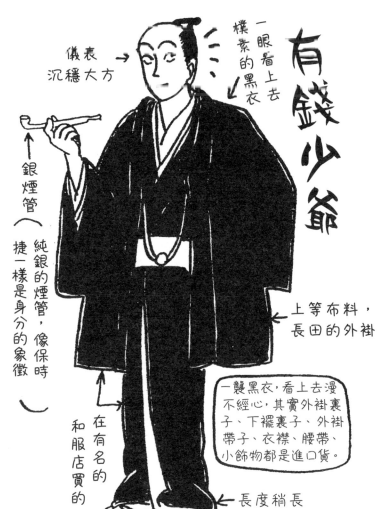

儀表
沉穩大方 →

一眼看上去樸素的黑衣

有錢少爺

↑
銀煙管

純銀的煙管，像保時捷一樣是身分的象徵

上等布料，長田的外褂

一襲黑衣，看上去漫不經心，其實外褂裏子、下襬裏子、外褂帶子、衣襟、腰帶、小飾物都是進口貨。

在有名的和服店買的

長度稍長

① 初見面時偷偷把和歌塞進對方衣袖。（自己作的更好）

與君一相逢
始知情滋味

② 預定歌舞伎的位子，約姑娘去看。

嘻嘻～

見效了！在中場可以一起吃專用廚師做的美味甜蜜便當。

③ 若還是被甩就去做白日夢。

嗯～

反正一切有老爸收拾

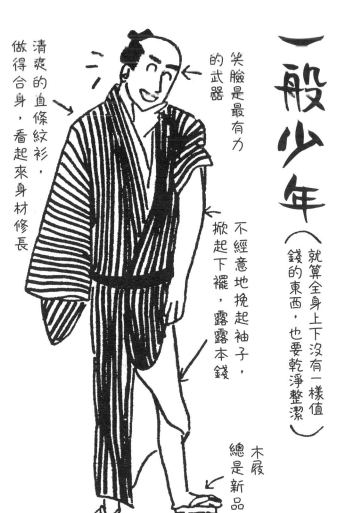

一般少年（就算全身上下沒有一樣值錢的東西，也要乾淨整潔）

清爽的直條紋衫，做得合身，看起來身材修長

笑臉是最有力的武器

不經意地挽起袖子，掀起下襬，露露本錢

木屐總是新品

① 練習三味線和唱小曲。嗓子好的人，恭喜你！萬人迷你當定了！（最好唱動人的情歌）。

等你到深夜，只有我被蒙在鼓裏……

② 約姑娘去兩國之類的地方玩（最好有恐怖效果的遊戲），讓女孩看到你可靠的一面。

哈哈哈

呀一

（相當於現在的迪士尼樂園）

③ 還是不行就找下一個目標。

切

嘔氣睡覺

仿最多的是歌舞伎。

意外的是，肌肉發達的阿諾・史瓦辛格型，在江戶卻備受冷遇。在江戶，「人力」就是生活資源，就算不做粗活，男人們也都肌肉發達。街上繫著兜襠布滿街跑的體力勞動者隨處可見。對條條隆起的肉體美，大家都見怪不怪，習以為常。倒是白皙的花美男物以稀為貴，就算是逞凶鬥狠的賭徒，也以白皙無瑕的身軀自豪（高級賭徒是不刺青的）。

於是，男人們都在練習才藝（每條街都有練習場，招募弟子，教些業餘才藝），捧著灑落本（當時最新的時尚雜誌兼風俗小說兼城市流行資訊手冊）研究時尚感覺和瀟灑的對話術。

提起江戶，無私獻身的女性姿態尤其給人深刻的印象。要得到這樣的女性，也得付出加倍的努力呢。在女人面前吃得開的江戶男向狐朋狗友傳授的祕訣是：「別老想著迷住女人，還是先努力不討人厭吧」。這份精神，真是頑強可嘉。

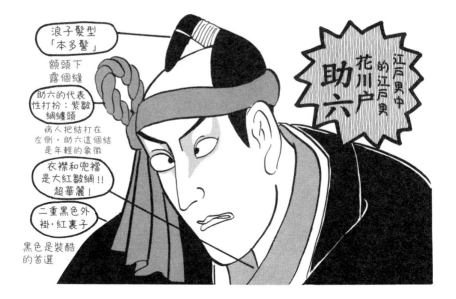

浪子髮型
「本多鬢」

額頭下
露個縫

助六的代表
性打扮：紫皺
綢纏頭

病人把結打在
左側。助六這個結
是年輕的象徵

衣襟和兜襠
是大紅皺綢!!
超華麗！

二重黑色外
褂，紅裏子

黑色是裝酷
的首選

江戶男中
的江戶男
花川戶
助六

讓江戶姑娘們怦然心動的好男人，莫過於歌舞伎十八番⑰中有名的「花川戶助六」。

助六是永遠的莽撞少年。很會打架，純情，好勝，時髦。一舉一動像個被慣壞了的少爺，教人有點頭疼。不過反過來說，這也是他的可愛之處，喚醒了女性的母性本能。

不過，助六畢竟是戲劇裡的人物，是個沒有生活感的虛構人物。

現實存在的男性中間，江戶人選出的「男人中的男人」（也就是說，不光姑娘們喜歡他，男人們也喜歡他）叫做「江戶三男子」。

那麼，他們是誰呢？

「江戶三男」，就是火消頭（消防隊長）、力士（相撲力士）和與力（探長）這三種職業。

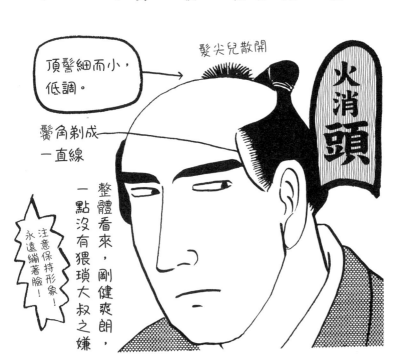

火消頭

髮尖兒散開

頂髻細而小，低調。

鬢角剃成一直線

整體看來，剛健爽朗，一點沒有猥瑣大叔之嫌

注意保持形象！永遠繃著臉！

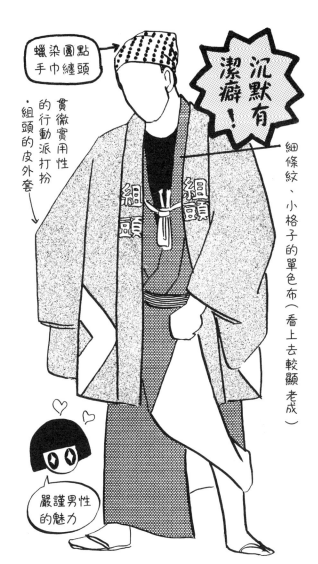

蠟染圓點
手巾纏頭

貫徹實用性
的行動派打扮
·組頭的皮外套

沉默有潔癖！

細條紋、小格子的單色布（看上去較顯老成）

嚴謹男性的魅力

組頭

組頭

⑰指第十七代市川團十郎
在歌舞伎中最受歡迎的
十八個狂言劇本。

首先，火消頭是街上的頭面人物。不管什麼麻煩事，只要火消頭出面，全都能擺平。

火消頭率領數百個血氣方剛的年輕人，一有火災就緊急出動，建功立業，無怪乎得到眾人的信任。火消頭的魅力在於義氣當先，跟老是謙虛地說自己「笨手笨腳」的高倉健屬於同一類人物。

其次受歡迎的力士也是不言而喻的。堅忍不拔的求勝精神，毫無疑問令人傾心。而且，他們一年只需要工作二十天，卻相當有錢，因此氣量豪放，出手大方。

江戶時代女性不能觀看相撲，力士是十分有男子氣的職業。龐大的身體也是財富的象徵。

接下來，還有最有趣的與力。與力是町奉行⑱的下屬，同心（探員）的上級。雖然他們屬於體制內的公務員，但卻深受江戶人的歡迎，自有其理由。

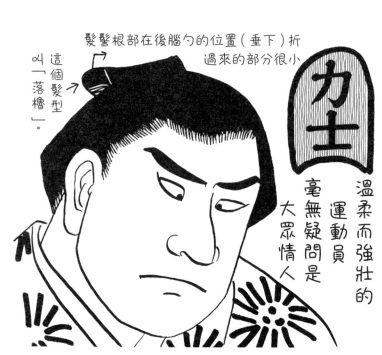

髮髻根部在後腦勺的位置（垂下）折過來的部分很小

這個髮型叫「落櫧」。

力士

溫柔而強壯的運動員毫無疑問是大眾情人

一日江戶人

42

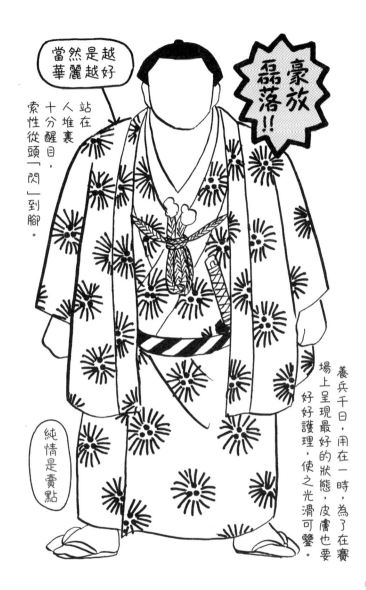

當然是越華麗越好

站在人堆裏十分醒目，索性從頭「閃」到腳。

豪放石磊落!!

純情是賣點

養兵千日，用在一時，為了在賽場上呈現最好的狀態，皮膚也要好好護理，使之光滑可鑒。

⑱江戶時代的地方官廳。

與力、同心，都是「八丁堀老爺」¹⁹，住在平民區的正中間。因此，跟一般市民很密切。平時說話也是滿口「來玩玩」、「哪裡話」、「真討厭」，平易近人。此外，除了薪水以外還有外快補貼，所以生活優裕自得，精通玩樂（與力的薪水對外稱是兩百石，實際收入遠遠不止，據說是兩百石的十倍甚至二十倍）。

而且，微妙的是，因為他們的工作是跟犯罪打交道，被稱為「不淨差人」，被別的武士看不起。從家世上來看，與力的身分有拜見將軍的資格，可是他們竟然不被允許進入江戶城。正因為他們尷尬的地位，才更讓平民覺得親切吧。

與力生活富裕，打扮比大名毫不遜色，但卻跟平民一樣束著髮髻，說著：「等會兒，你這小子，看這個……」沒有不招人喜歡的理由。

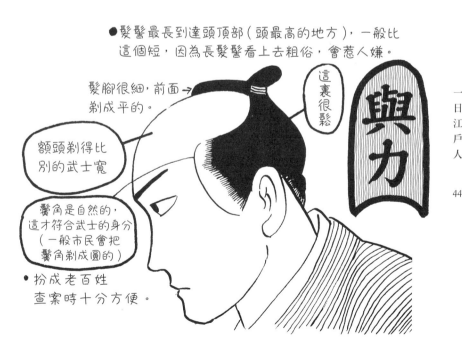

●髮髻最長到達頭頂部（頭最高的地方），一般比這個短，因為長髮髻看上去粗俗，會惹人嫌。

髮腳很細，前面→剃成平的。

這裏很鬆

額頭剃得比別的武士寬

鬢角是自然的，這才符合武士的身分（一般市民會把鬢角剃成圓的）

●扮成老百姓查案時十分方便。

與力

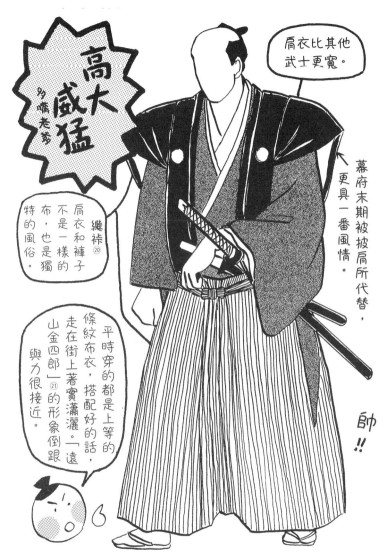

高大
威猛

外嚇老爹

肩衣比其他
武士更寬。

繼裃⑳
肩衣和褲子
不是一樣的
布，也是獨
特的風俗。

平時穿的都是上等的
條紋布衣，搭配好的話，
走在街上著實瀟灑。「遠
山金四郎」㉑的形象倒跟
與力很接近。

幕府末期被披肩所代替，
更具一番風情。

帥!!

⑲八丁堀是江戶地名，當
時與力、同心都住在這
一帶。
⑳指上衣和裙褲，江戶時
代武士的禮服。
㉑遠山金四郎景元，古裝
劇的主人公，身分是江
戶町奉行。

入門篇

45

美女列傳

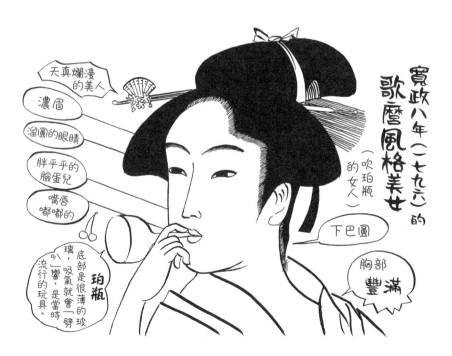

天真爛漫的美人

濃眉

溜圓的眼睛

胖乎乎的臉蛋兒

嘴唇嘟嘟的

珀瓶

底部是很薄的玻璃，吸氣就會「劈叭」一響，是當時流行的玩具。

寬政八年（一七九六）的歌麿風格美女

（吹珀瓶的女人）

下巴圓

胸部豐滿

說到江戶時代的美人，大家馬上會聯想到歌麿[22]的肖像畫——著名的《吹珀瓶的女人》中的下巴豐滿、小眼睛，有線條柔和的鼻子和櫻桃小口的女人。不過，這種臉流行不到十年。在江戶的兩百六十年中，這種臉型並不是一直吃得開。

美女造時勢，時勢造美女，不論古今，都有屬於一個時代的「臉」。

從男性憧憬的清純少女派，到豐滿優美的健康肉體派，再到幕府末期充滿蠱惑危險氣息的前衛美女，審美觀的變遷就像一齣戲。那麼，現在的審美觀相當於江戶的哪個時期呢？我們來看看江戶時代的彩色照片——錦繪，追溯江戶美女的變遷。

首先登場的，是在江戶笠森稻荷社前茶樓上班的阿仙姑娘。當紅畫師鈴木春信筆下的她，手足纖細，如弱柳隨風，稚氣未脫的臉龐，是典型的清純百合。以現代來說，就是原田知世、澤口靖子這一類型。

接著就是鳥居清長筆下九頭身、十頭身的高挑健康型美女。如果說阿仙像依人小鳥，這類美女就是雞群中的仙鶴。濃黑的眉毛、清澈細長的眼睛、嬌豔嘴唇，還有精靈一般的縹緲，取代了平民家女兒的活潑嬌憨。已故的夏目雅子，更早一些的松坂慶子，就是這個

入門篇

47

[22]喜多川歌麿，一七五三——一八〇六，江戶時代的浮世繪師。

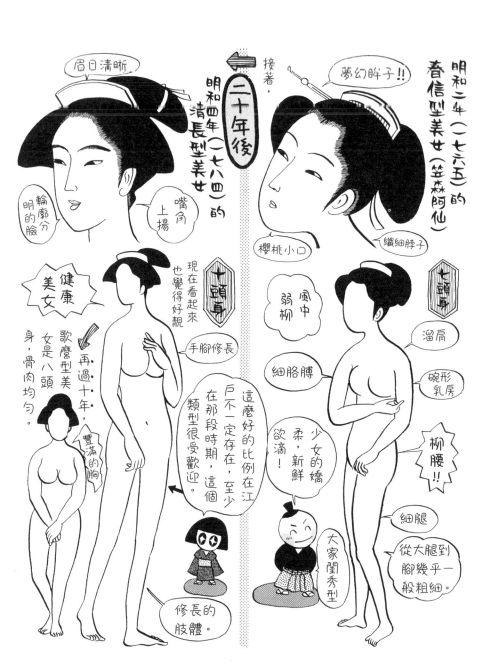

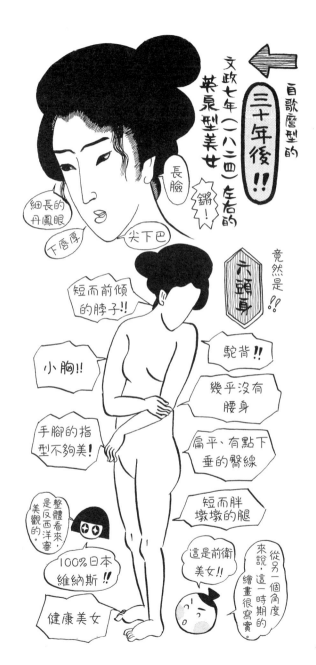

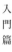

類型。

接下去是歌麿的時代，肢體變得更性感了。著名的有淺草寺茶樓的難波屋阿北，兩國仙貝屋的女兒——高島屋阿久，還有藝妓富本豐雛，並稱寬政三美人。

三人的共同點是，落落大方，顧盼生姿，更有一番潑辣大膽的風情。和這樣的姑娘面對面坐著喝酒，想來如墜極樂鄉。如今的名取裕子、萬田久子，是這一類型的代表。

接下來大出風頭的，是頹廢派，也可說是淒豔派——溪齋英泉[23]筆下的美女。眉根相連，嘴唇突出，長臉。體形不怎麼優美，六頭身，腳背很高，手腳指形狀不好看，比例很差。

不過，穿上素色的小碎花衣服，懶懶打上腰帶，就會不可思議地生出一番風情。性格捉摸不定，時而奔放，全身上下透露出有別於男人的女人味兒。現在有什麼人屬於這一類型，暫時想不出例子來。也就是說，現在還相當於江戶時代的元祿年間（一六八八——一○四○），離「平成化政」[24]還有一段時間。

[23]溪齋英泉，一七九一——一八四八，江戶後期的著名浮世繪師，號溪齋、北亭、國春樓，善長風景畫、春畫，並以頹廢派美人畫著稱。

[24]「平成」是日本現在的年號，「化政」是指日本文化和文政年間（一八○四——一八三九），當時是庶民文化發展的高峰，有「化政文化」之稱。

大奧

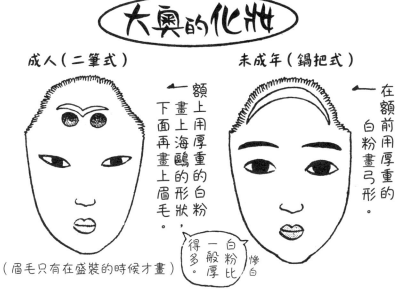

大奧的化妝

成人（二筆式）　　　　　　　　**未成年（鍋把式）**

←額上用厚重的白粉，畫上海鷗的形狀，下面再畫上眉毛。

（眉毛只有在盛裝的時候才畫）

←在額前用厚重的白粉畫弓形。

白粉比一般厚得多。慘白。

☆ 高級內廷女官每天的裝扮是一件大事。每天早上要泡澡，用糠、黑砂糖、黃鶯糞擦三次身，然後由使女幫助化妝。據說整個上午都要花在化妝上。到了傍晚，再去泡澡。

提起江戶城大奧，大家馬上會想起「祕」字封條和岸田今日子㉕沉重的旁白。江戶人心中的大奧，完全不是這種感覺。

衣食無虞之後，接下來要滿足的是虛榮心。對富裕階層的庶民子女而言，在江戶城大奧工作就是身分的象徵。在大奧工作兩三年以後，女孩就可以被尊稱「殿下」，受到尊重，好親事也紛紛找上門來。在大奧工作，不僅限於江戶城，還可以在大名和旗本㉖家服務。

女孩子去大奧工作，就像是去短大進修。其中江戶城的大奧算是超級名校。鍍一身金，以後就是超級無敵的出嫁本錢。

❀
❀
❀

武家的內庭（夫人居住的地方，相對於執行公務的外庭），通常只錄用家臣的子女。旗本以下（不能參見將軍、夫人）的低級職位，也可以用普通人家的子女。

不論哪裡的內庭，招聘管道都有好幾個。不過，要進入身分高的大名家和江戶城工作，競爭者很多，想進去也不那麼容易。

大奧就像是後宮，但並不是只要美女就能優先進駐。一般人家的子女就算進去也屬於「不能參見將軍和夫人的低等員工」，任憑你美若天仙，也只是埋沒於宮廷之中（大奧就是

㉕岸田今日子：一九三〇—
二〇〇六，資深女演員，
曾出演電視劇《大奧》，
尤以慢條思理的聲調最
具特色。
㉖江戶時代高級武士的一
個等級。
㉗江戶幕府中地位和資格
最高的執政官員，由將
軍直接領導。

大奧的結構（後宮三千）

御台樣 MI DAI SAMA — 閃光 將軍的太太 The top

閃閃閃

- ☆ 上臈：御台樣的近侍（地位高貴但沒有權力）
- ☆ 御年寄：俗稱御局。並不像名字那麼老。是大奧裏的第一號實權人物，相當於朝廷的老中㉗。
- ☆ 御中臈：年輕的高級使女，將軍常常跟她們發生風流韻事。
- ☆ 御坊主：五十歲左右的尼姑，在將軍身邊服務。

- ◉ 御小姓：近侍中的少女
- ◉ 表使：外交官
- ◉ 御次：負責管理器具
- ◉ 御祐筆：秘書
- ◉ 御錠口眾：分為專職和助理，看管大奧的進出口
- ◉ 御切手：監視會見的人

- ◉ 吳服之間：負責衣物管理
- ◉ 御三之間：負責供水、燃料、燒熱水
- ・ 御使番：負責文書、傳話等
- ・ 御末：雜役，力氣活（平民的用武之處）
- ・ 御犬：少年雜役

接下來是不得拜見將軍的

- ・ 御仲居：負責飲食
- ・ 御火番：負責用火
- ・ 部屋方：高級職員的傭人（不能算是大奧的正式員工）

這麼大）。說不定還會招同事嫉妒，日子不好過。

要進大奧首先要有門路。要打開門路，少不了用錢來鋪路。其次需要才藝。唱歌、跳舞、書法等。平民趣味是不合宮廷口味的（武家有各種流派，出自這些流派才算正宗）。平民家女兒的賣點，只有力氣了。

大奧裡的女性基本都是深閨大院裡的小姐，要搬重東西的時候，總是人手不夠。特別『定將軍夫人和御局㉘，就算去玄關，也要在走廊裡坐轎子，所以只要是力氣大的平民女子，很容易被雇用。就算進入夢寐以求的江戶城大奧，每天也只是抬轎子、挑水，幹雜活。半點談不上優雅。即便如此，從大奧出來──叫做「下宿──也會囚「原宮廷使女」的身分而備受青睞。就算是看門的門童，整天耳濡目染，學會點「小笠原流」禮儀㉙或是貴族用語，比起跟大奧生活在兩個世界、半眼也難以企及的半民，也彷彿沾上宮廷的貴氣，神氣得多。

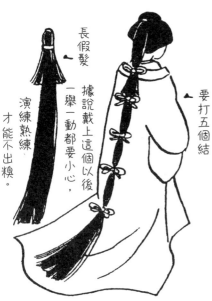

長假髮

要打五個結

據說戴上這個以後

一舉一動都要小心，

演練熟練，

才能不出糗。

中臈（高級使女）參加典禮時的髮型。這個髮型叫「垂髮」。

㉘ 大奧裡地位僅次於將軍夫人的女官。

㉙ 小笠原流的遠祖小笠原遠光是鎌倉幕府（一一九二—一三三三年）第一代將軍賴朝的禮賓奉仕官。其禮法起源於王家子弟舉行成年儀式中的禮儀，流傳至今。「小笠原流」已成為日本禮法的代名詞，領導其他流派的禮法。

㉚ 發生於明曆三年正月十八（一六五七年三月二日）到正月二十（三月四日）之間，半個江戶都付之一炬，與倫敦大火、羅馬大火並稱世界三大火災。

㉛ 侍童。

大奧七不思議

一、御犬

「御犬」是在大奧日夜在大奧出沒尋找食物年。據說吃的都是大奧剩下的飯菜。所以叫做「御犬」。

汪汪 搖 搖 過分～！

二、宇治之間

這間屋子據說有幽靈出沒，一直緊閉著是問「禁室」。傳說五代將軍綱吉在這被其夫人殺害。名字源自紙門上的宇治採茶圖。平時就空著，後來在一場火災中被燒毀，後來重建，紙門上還是照舊畫上宇治採茶圖。一直保持到幕府末期。

三、廁所一代一個

每代御台樣都有自己的專用廁所。挖得非常深，一輩子都不用清理，最後埋起來了事。

喂～
所有不願意被看到的東西，都扔到這裏。
奧死了～

四、失蹤的男性

發生火災時，武士[30]有時會莫名其妙失蹤，屍骨無存。最剽悍的一次是明曆大火，甲斐谷村城主，薪水一萬八千石的秋元越中守，一國大名活生生地消失了。

喂到哪

五、抬轎子退著走

御台樣和御局在大奧裏也要坐著轎子。但是貴族，所以不能掌屁股對著轎子的人只能退著走。這是大奧特有的風景。

錄取！ 女人要有力氣！

六、清潔中臈

將軍沒碰過的中臈叫做「清潔中臈」，一旦被將軍碰過，就變成「髒的」。看來將軍像細菌一樣。

後 使用 前 使用

七、四人一室

忌日以外，將軍都在大奧留宿，大概有半個月在左右。和將軍同床時，旁邊有沒值夜的小姓[31]，和御坊主睡在左右兩邊，旁邊的兩個人睡覺待服務。御小姓整夜不睡等待服務。陪睡的房間有值夜的御坊主整夜不睡，第二天一大早要向御年寄報告昨晚的情況。

坊主(女) 將軍 值班 中臈

特別紀實!! 你想知道的都在這
大奧秘物語
務必用岸田今日子的腔調來念

中臈的右手據說是要用來服務主人的，所以總是藏在袖子裏，輕易不用右手。

御台樣去廁所的時候，也要陪著去。

要用右手為御台樣擦……完

將軍的一天

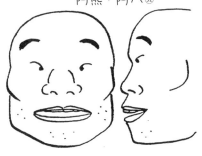

典型的江戶人臉
（近代骨骼）

阿熊，阿八 ㉜

現代人在兩者中間

✿ 圓臉，寬下巴　　✿ 臉平板
✿ 兩眼距離寬　　　✿ 塌鼻子
✿ 眉毛高高在上　　✿ 顴骨高
✿ 單眼皮，眼角上翹　✿ 下暴牙
✿ 又大又短的鼻子　✿ 額頭窄

🌣 可能是未來日本人的臉

典型的將軍臉
（超現代骨骼）

✿ 長臉、尖下巴　　✿ 鼻子高
✿ 鼻子細而長　　　✿ 眼深陷
✿ 細長眼睛　　　　✿ 下巴後縮
　（眼角下垂）　　✿ 額頭寬闊
✿ 臉很窄

奢侈、隨心所欲、什麼都不缺的生活就是「貴族生活」。想過貴族生活是許多平民的夢想。那麼，最大的貴族——將軍過著什麼樣的生活呢？如果說貴族生活是美夢，那麼將軍的生活就是美夢中的美夢，榮華富貴至極，這是一般人的想法吧。

不過，大名、將軍的生活是庶民們無法窺見的，「當貴族的滋味」也只是兩百六十年間庶民們的想像。

揭露這個未知的世界，是我們現代人的特權。那麼，江戶人夢想的將軍生活到底是怎樣的呢!?

將軍可是全年無休的。

早晨六點起床，打扮好後，去拜佛，然後去大奧跟夫人打招呼，回到自己的房間，一個人吃早飯。菜是梅乾和煮豆子、烤味噌，兩菜一湯。吃飯的時候，由小姓幫將軍剃頭和剃鬍子。但不能碰到將軍的皮膚，所以手要懸空剃。將軍如果稍微表情一變，小姓就會緊張，手頭不穩，所以將軍最好保持面無表情，默默地吃完。另外還有六名內科醫生，兩人一組共上前三次，左右把脈、觀舌，隔衣切診。同時，另一位小姓幫將軍挽髮，完了以後

32 日本相聲裡的人物，住在平民區的小人物。

去參拜神龕[33]。然後是學習時間。由當代一流學者一對一授課。

十二點吃中飯，和早餐一樣兩菜一湯。如果有緊急政務就顧不得吃了。要在文書上簽字、蓋章。如果有疑點，就把記述者叫進來問話。處理政務一直要持續到傍晚。

接下來是練習武藝。作為一軍之將，要精通各流派十八般武藝。然後擦擦汗，去洗澡。兩三個小姓像用羽毛揮子擦拭古董一樣，精心護理將軍的身體。

浴後吃晚飯。晚飯多了煮食和烤魚。飯是用洗淨的米煮的，用笊籬撈起來蒸成豆腐渣狀，魚類也是水洗後去脂的淡味魚。酒是將軍專用的御前酒，紅紅的，有氣味的陳酒。

而且，將軍代代祖先的忌日很多，一個月大半都要吃素，禁止喝酒吃魚。蛋白質、脂肪很少，是低卡路里、低營養食物。而且嚴禁挑食。如果老師出了作業，還要熬夜完成，平時就在自己房間就寢。去大奧只能是除去忌日外的那幾天。身邊有兩到四個小姓二十四小時不離身。小姓每兩小時（或者一小時）輪班，就算喜歡也不能一直留在身邊。

不論前一天睡得多晚，第二天早上六點一定要起床。這就是將軍「艱苦的一天」。

一日江戶人

58

33 將軍起居、處理政務的地方。

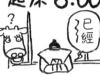

START 起床 6:00

小姓叫一聲:「已經~」來叫將軍起床。「已經」是說「已經該起床了。」

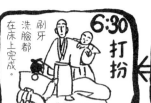

6:30 打扮

刷牙洗臉都在床上完成。

將軍光站著,什麼都不幹,自有人料理。

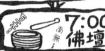

7:00 佛壇

南無

7:30 問安

將軍就算睡在大奧,其房間離夫人的房間也有700公尺,如果宿在中奧㉝就更遠了。

早安!

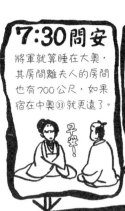

8:00 早飯

(同時進行的還有剃頭、剃鬍子、挽髮、健康檢查)

※不光是將軍,就是貴族吃飯時,如果飯粒掉了,都要夾起來繼續吃。他們從小就接受教育,不要忘了臣民的辛苦,值得嘉獎。

8:30 神龕

啪啪(合十)

9:00 學習

站在學問、思想的最前線。

課程:四書、五經、兵法、史書、經世書、漢詩、和歌、書法、精神訓話。

12:00 中飯

13:00 政務

如果拖拖拉拉就要加班

小姓把文書一封封讀出來

←未解決文書堆積如山

16:00 武藝

(弓、劍、刀、槍、馬、游泳)

德川家特別看重柳生流劍法。據說柳生流劍法注重實戰,非常激烈。當將軍的對手,可要知道分寸。

劈啪

18:00 入浴

將軍本人什麼也不做

刷刷

19:00 晚飯

也沒個人陪著喝酒,很無聊。

靜

→小姓兩人

21:00 加班

就寢

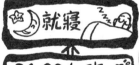

☆據說,實踐每日功課的楷模,第十四代將軍家茂在即位八年後,才二十一歲就病死了。據說原因是身心過勞死,其他將軍有時會偷偷懶,就算如此,他們的平均壽命也只有四十九歲。

☆將軍上廁所,也有三個小姓隨行,但跟夫人不一樣,他自己擦屁股。

將軍的一天 特別版

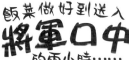

第二章 初級篇

長屋的生活

重視居住性的木造住宅

● 人和街道成為一體的
 先進居住環境，令您的
 腳步輕快起來!!

● 重視鄰里交流的溫暖社區!!

東京是全國賃居者最多的地區。也就是說，是自宅持有率最低的地區。東京都中心房

價每坪①數億日元，這也難怪。誠實的市民想擁有一家有院子的獨門獨戶，就不得不選擇

遠離東京都中心兩小時的郊區，也就是東京都近郊的縣市了。

還有，就大略的方向來說，要租3LDK②的公寓，要到環狀八號線以外去找，東京都中心都只租得到單人房。

過去，八成的江戶人都屬於「單房一族」。

江戶的單人房，別名「九尺二間的小巷長屋」，是東京都市生活的起點。

郊外的大家族型住宅，家庭內部以家長為中心安排生活空間。長屋的生活卻是向外開

放的，街道全體住戶共用一個居住空間。可以說，住在郊外的人是住在房子裡，住在東京

都中心的人卻是住在街上，長屋與其說是家不如說是座艙。

在長屋，一家三口一個月有一兩錢就不至於窘迫。一個人稱「棒手振」的零售商人，一

天就能掙四五百文。一兩錢是六千文，一個月工作十到十五天就能賺到一個月的生活費。

① 一坪＝二疊，即兩塊標準日式榻榻米的總和。根據日本人對榻榻米的嚴格規定，兩塊榻榻米合起來就是一個邊長一間（六日尺）·一日尺為一·八二公尺）的正方形。一坪日常運算取作三·三〇五平方公尺。

② Living Dining Kitchen。日本人對於房屋的配置簡稱為K、DK、LDK。K＝廚房、D＝餐廳、L＝客廳，在英文前面的數字則代表房間的數量，例如3DK就是三房一廳一廚的意思，1K就是一房一廚，以此類推。

為了讓大家算得更清楚，我們把一兩錢換算成約八萬日元（按照十公斤米約五千四百日元的生活標準），看看一個月的生活費支出。

這樣，一頓飯三杯米，菜就是鮪魚，每天洗澡，每週去理髮，晚上喝喝酒，生活過得挺愜意的。

一家三口是這樣，如果是獨身，一個月只要工作六七天就行了。實際上，長屋裡住著很多餓著肚子無所事事的懶漢。長屋的牆壁很薄，不光鄰居的動靜聽得一清二楚，連菜香都聞得見。有句川柳⑤說「捶牆喚鄰居，快端碗筷來」，這是長屋特有的人情味。

一句話，長屋生活，侷促而快樂。

- ●租金　400文③
 6,000日元
- ●米錢　1天8合④約36kg
 19,440日元
 （一天三頓，每頓丈夫吃三杯米，
 妻子吃二杯米，孩子吃一杯米）
- ●洗澡費　一次三人20文
 9,000日元
 （每天洗澡）
- ●光熱費　300文
 4,500日元
- ●菜錢　一天40文
 18,000日元
 （24文錢可以買到三個大人都吃不
 完的鮪魚，小蛤蜊一升20文，一
 大碗納豆8文）
- ●理髮　一次24文
 1,440日元
 （一個月去四次）

支出計　58,380日元
收入　　80,000日元
剩餘　　21,620日元
　　　　用於交際費、雜費

③一文約合十五日元。
④一合等於一百八十毫升。
⑤江戶時代的滑稽詩。

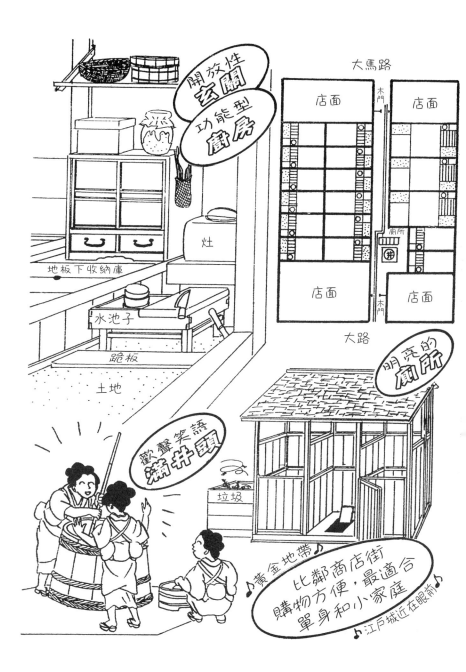

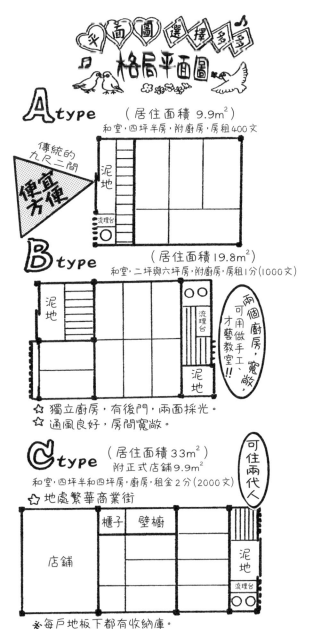

平面圖選擇多多
格局平面圖

A type （居住面積 9.9m²）
和室．四坪半房，附廚房，房租400文

傳統的九尺二間

便宜方便

泥地

流理台

B type （居住面積 19.8m²）
和室．二坪與六坪房，附廚房，房租1分(1000文)

泥地

流理台

泥地

兩個廚房，寬敞，可用做手工、才藝教室!!

☆ 獨立廚房，有後門，兩面採光。
☆ 通風良好，房間寬敞。

C type （居住面積33m²）
附正式店鋪9.9m²

和室．四坪半和四坪房，廚房，租金2分(2000文)

☆ 地處繁華商業街

可住兩代人

店鋪

櫃子 壁櫥

泥地

流理台

✄ 每戶地板下都有收納庫。
✄ 另有透天二樓，附庭院供您選擇，歡迎聯繫！

浮世澡堂

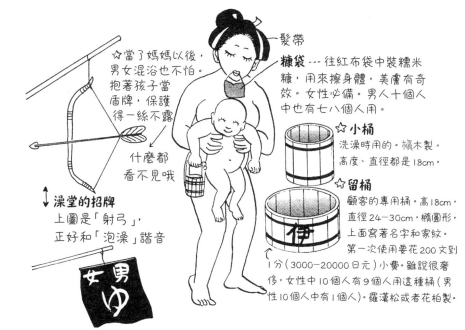

髮帶

糠袋 --- 往紅布袋中裝糯米糠，用來擦身體，美膚有奇效。女性必備。男人十個人中也有七八個人用。

☆當了媽媽以後，男女混浴也不怕。抱著孩子當盾牌，保護得一絲不露

什麼都看不見哦

↕ 澡堂的招牌
上圖是「射弓」，正好和「泡澡」諧音

☆小桶
洗澡時用的。槍木製。高度、直徑都是18cm。

☆留桶
顧客的專用桶。高18cm，直徑24-30cm，橢圓形，上面寫著名字和家紋。第一次使用要花200文到1分（3000-20000日元）小費。雖說很奢侈，女性中10個人有9個人用這種桶（男性10個人中有1個人）。羅漢松或者花柏製。

女
男
ゆ

總體來說，日本人都愛洗澡，不過，比起江戶人對洗澡的熱中，還是差一截。

江戶人最少每天要洗兩次澡——早上工作前，傍晚工作後。一天洗四五回澡的也不少見。

與其說是因為江戶人喜歡乾淨，不如說是因為風土氣候的關係。因為氣候濕潤，所以皮膚容易發黏。還有關東有名的「沙塵暴」，一陣風吹過，人馬上就像撒上黃豆粉的年糕，塵土堆積足有一寸。這樣一來，大家都不得不勤洗澡了。

因為洗澡過度，江戶人的皮膚看起來總是清爽乾燥，一點也不會黏答答的。人稱「無垢」，以此為美。

在江戶，水和燃料都很寶貴，用火管理也比較嚴，很少人家有浴室，所以大部分江戶市民都要去澡堂。

營業時間「根據季節變化調整」是早上八點到晚上八點，入浴費大致是大人八文（約一百二十日元），小孩五文（約七十五日元）。

每天要洗好幾次澡的人會買「羽書」，這種月票在一個月內有效，大人每人四十八文，

⑥ 正門、廟宇等建築中裝飾用的曲線形前簷。

⑦ 華表神社門前的牌坊。

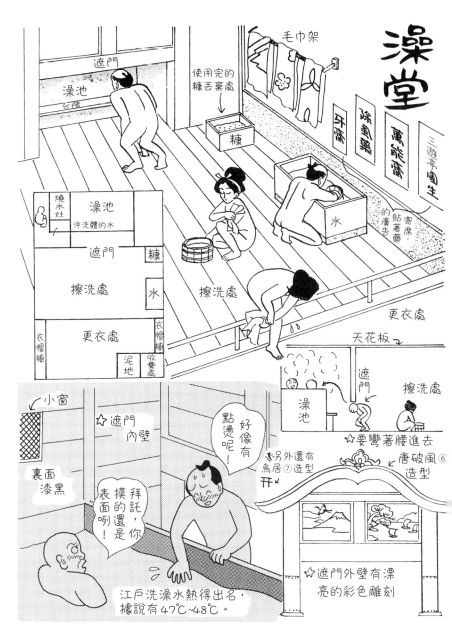

愛洗幾次都行，很划得來。

當時全國的澡堂都是男女混浴，江戶也是這樣。不過，寬政三年（一七九一年）強硬派執政，松平定信下令禁止混浴，開始區分男澡堂和女澡堂。當時，男澡堂的二樓流行安上能偷看女澡堂的格子窗。後來，男女混浴又開始抬頭。天保十二年（一八四一年）另一個強硬派水野忠邦下令取締。然而，人民發自內心的願望孕育著強大的力量，不久混浴又再度復活。明治二年（一八六九年），在新政府的嚴厲取締下總算根絕，在這段時間，江戶以外的地方天高皇帝遠，禁令難以執行，人們還是四平八穩地混浴。

雖說是混浴，但並沒有各位想像的香豔。根據幕府末期的記載，澡池子一片漆黑，擦洗處蒸氣繚繞，勉強能識別人形。如果不小心指頭尖碰到某位大嬸的屁股，必然劈頭蓋臉一陣臭罵加一盆水。年輕的姑娘都有母親、大媽的保護，根本無法接近，不小心瞟到一眼就會被罵成流氓。所以在澡堂裡大家都戰戰兢兢。

有時，澡堂還會成為相親的場所。兩人都是赤身裸體，無可遮掩，可謂貨真價實，兩相無欺。

那時澡堂的風俗現在已經消失了的，要算是男性除毛。每個澡堂都有男性用的拔毛器和剃毛器。這是為了避免江戶人在表演標誌性動作──掀起和服披在腰裡時，兜襠裡漏出毛來，聯想到現在女孩子穿高衩泳裝，真是不同的時代，同樣的煩惱。

⑧「冷冰冰」這個單詞在日語中聽起來像人名「稗衛門」。

澡堂常識

☆ 遮門是為了擋住熱氣，讓人們在泡澡的同時享受蒸氣浴而設計的。因此內部沒有光線，經常會撞到裏面的人，所以進去時要先打聲招呼。

① 別帶奇怪的東西進來。

不好意思了，碰到你了，**樹枝**。

樹枝是指手腳，不是真的把樹搬進來。

② 我叫稗衛門。

冷冰冰 ⑧ 我是

不是人名。意思是要是碰到你的熱身體，對不起了。

據說真有人這樣回答。

③ 老家哪裡？

我從**鄉下**來。

江戶人也這麼說，意思是初來乍到，有失禮之處還請原諒。

☆ 靠入口附近進入澡池時，可能會有不明物體打到臉……
（遮門在明治12年以「不衛生」為由遭到廢止）

初級篇

71

消暑

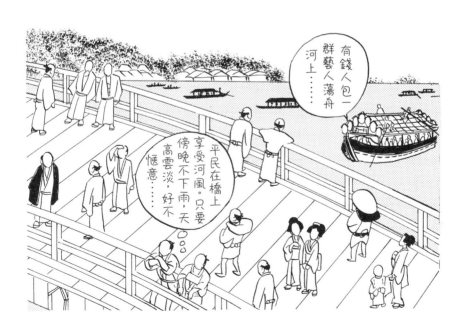

好，夏天到了。這是個適合度假的季節。不過，在沒有電視和空調的江戶時代，江戶人的想法是：「人熱天，流汗工作太不風雅。」

江戶城裡「不能隨心所欲休假」的只有武士（公務員）、大商店的店員（一流企業的上班族）；其他大部分江戶人，都是社長兼推銷員，也就是說，是做自家買賣，所以可以自作主張：「太熱了，還是休假吧」，等秋天涼快點再好好大賺一筆。」

本來就是「錢不隔夜」，從不儲蓄的江戶人，到了秋天再賺錢……

那怎麼辦呢？

夏天最熱的是中一月（相當於現在的七月下旬到八月末）。想度暑假，只要掙足這一個月的生活費就行了。當時的生活費本身比較便宜，而且不用暖氣、置裝費也省的夏天，就更簡單了。首先，把夏天用不著的、看了就熱的被子，先拿去當掉。

天一冷被子就變成寶，所以當鋪掌櫃也會多給點錢。被褥算是江戶平民財產家具中最貴的，火災的時候，首先搶救的就是被子。所以，當它最合適。跟當鋪約好「三個月後來贖」，這樣，暑假的準備就完成了。當鋪典當期限最少也是八個月，但到了冬天，迫於形

勢不得不贖回來。

如果到了那時，怎麼也籌不出錢來，也沒什麼好擔心的。這次可以把冬天用不著的蚊帳拿去抵押，贖出被褥。沒有蚊帳過不了夏天，所以蚊帳也是十分重要的貴重物品。

可是，去年已經用過這一招的人，今年就沒資格過暑假了。為什麼呢，因為被褥押進去只夠贖回蚊帳，而換不成錢。

有些比較踏實的人，覺得當被褥這法子實在不穩當，所以會在早晨和晚上的涼爽時段，做些小生意。畢竟誰都不願在大熱天毒日頭下汗流浹背。

那麼，怎麼過暑假呢？每天泡在澡堂二樓（已經成為公共沙龍）、理髮店談天說地。

到了傍晚，在門前擺上幾盤圍棋、象棋，或是去橋上屋頂看煙花，啃著玉米或西瓜去河堤上散步⋯⋯在一提到避暑就飛去鄉下或海外的現代人看來，或許可能有點傻或平凡

⋯⋯

不過，在城市裡享受一個暑假，大概更是一種新鮮的體驗。

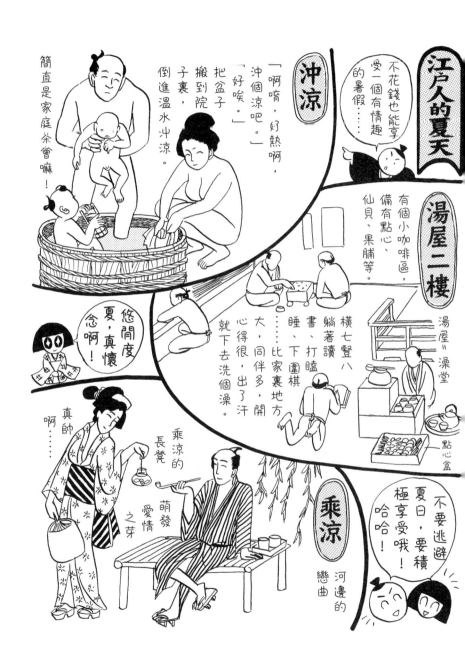

有了這些，即可輕鬆度夏!!
夏天必備用具

①團扇
露出扇骨
江戶式團扇
←柄是圓的
骨.扇柄偏平，是京都式
看不見扇骨

②竹簾

③牽牛花苗
會開出什麼顏色的花呢？

⑤風鈴
叮噹
嗯，好有情調哦

④蚊香
今戶燒
有各種各樣的形狀
裏面燃燒有殺蟲效果的植物，熏蚊子。
有各種各樣的造型

⑥金魚．水草
以前玻璃很稀少，所以只能從魚缸上面看金魚
紅金魚在白睡蓮間穿行，多美啊！

⑦螢火蟲
江戶的螢火蟲籠子
帶涼意
幽光微

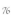

⑧冰鎮西瓜
夏天的味覺!!

☆ 還有，在房間裏掛上畫有瀑布的畫覺得更涼快。
（要是還嫌不夠，就掛上幽靈的畫）

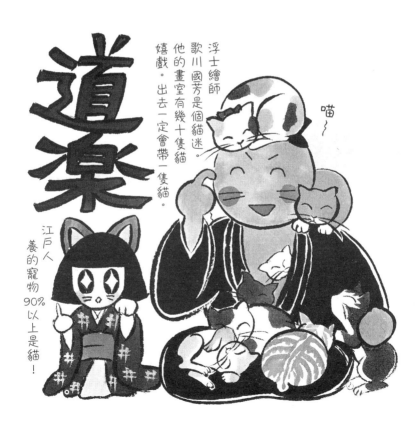

道樂

浮士繪師歌川國芳是個貓迷。他的畫室有幾十隻貓嬉戲。出去一定會帶一隻貓。

喵～

江戶人養的寵物90%以上是貓！

衣足飯飽，有地方住了，接下來就是來點「趣味」了。說到趣味這個詞，大多時候是指「情趣」、「品味」，經常用於稱讚：「品味不俗啊！」也就是我們現在所說的「嗜好」，而在江戶人來說，叫做「道樂」。

在「道樂」之前，往往要加上衣食住作開頭。例如，「衣裝道樂」、「食道樂」、「住宅道樂」。聽起來好專業，我來簡單解釋一下。

「衣裝」的最高境界是鞋襪，「食」終於茶，「住宅」終於庭院。其中，「衣裝」方面倒還不算什麼，「食」和「住」的兩個最高境界，論其所費時間、費用、深度，都是看不到邊兒的。

好，專業授課就到此為止，我們來看看有江戶特色的「道樂」。

一提起道樂，大家最先想到的是「音曲」。相聲中也常講，聽說胡同裡搬來了一個常盤津⑨的琴師，而且是妙齡獨身的女琴師。好，咱們去拜師學藝吧。這哪裡是去學唱歌、彈三味線，簡直就是每月花錢去聽師傅唱小曲兒。所以，如果這位師傅有了老公，弟子就如退潮般作鳥獸散了。

今天的卡拉OK，在江戶時代叫做「聲色」，也就是模仿秀。戲劇（歌舞伎）既是江戶人的電視節目，也是「演藝圈」，其普及性還在卡拉OK之上。老師會一句句地教你「名段子」。

囚愛生恨遭陷害，險叫我命喪黃泉⑩……江戶人不是老老實實照葫蘆畫瓢，有些高手

⑨ 淨琉璃的一個流派。
⑩ 歌舞伎《與話情浮名橫櫛》裏的名段子。
⑪ 市川團十郎，歌舞伎名家。
⑫ 尾上菊五郎，歌舞伎名家。
⑬ 市川八百藏，歌舞伎名家。
⑭ 岩井半四郎，歌舞伎名家。

還會用團十郎⑪的方式來演繹
菊五郎⑫，聲音是八百藏⑬，
舉止是半四郎⑭。模仿秀高手
自然是眾人歡迎的角色。

還有些古怪的師傅，教授
「打哈欠指南」等千奇百怪的
東西。還有「舉止指南」，指導
怎樣一舉一動才有品。例如，
怎麼抽菸比較酷，怎麼吃麵比
較高雅等等。抽菸的時候，取
出插在腰帶上的菸管，裝上菸
葉，吸一口再點，一連串的動
作都有講究。聽說這類輔導班
還挺受歡迎。

還有更傻的呢，那就是
「秀句指南」。「秀句」就是幽默
的意思。例如，別人說「鯉魚

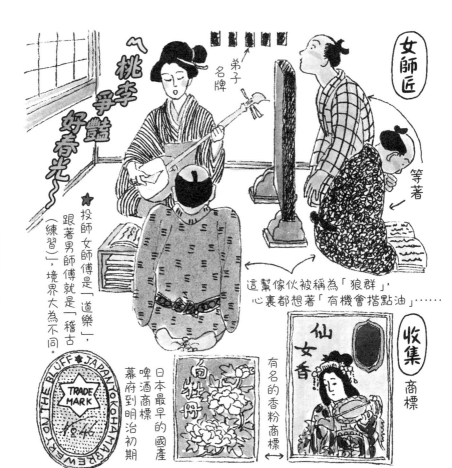

跳龍門」，你就答「小狗爬嫩竹」；人說「扔錢給貓」，對之以「端飯給酒鬼」⑮；人問「有啥事」⑯？答：「七號八號九號十號」；對方說「真難得」，答曰「螞蟻是鯛魚，菜蟲變鯨魚」這類的幽默。也只有江戶人，才會花錢在這種無聊的事上了！

⑰這類的幽默。也只有江戶人，才會花錢在這種無聊的事上了！

另外，跟現在一樣，他們也很流行養寵物。貓、狗、小鳥、蟲，千奇百怪，而且都會舉辦專門的「評賞會」。其中最好玩的是跳蚤評賞會，大家帶上放大鏡，品評跳蚤的顏色、光澤、形體，還有跳躍能力。一個個大男人，一本正經地聚在一起評賞跳蚤，想起來就好笑。

收集東西不用說也很流行，最流行的是收集商標。把點心、藥、化妝品等的商標剝下來，集成一冊。幕府末期來日本的歐美人，看見洋酒的商標比瓶子裡的酒還值錢，大吃一驚。這就是因為收藏已成風氣。

最後，作為一個消遣愛好者，我想講講集中江戶精華的「趣味」。江戶人很推崇精細工匠的技術，他們能做出可以放在手指上的家庭用品。名工匠做出來的掌中玩具衣櫃，比真的衣櫃要貴上十倍。這是成人的愛好，男女通用。戰後去世的最後一位前江戶巧匠小林礫齋的作品中，就凝結著微型之美，讓人看得忘記了呼吸。江戶人的愛好似乎都有股悠閒和富裕作底子，這股氣勢到底哪兒來的呢？真是不可思議。

⑮都利用了諧音。

⑯「真難得」諧音。

⑰「真難得」和「螞蟻是鯛魚」諧音。

⑱藝術家篠原勝之的暱稱，在唐十郎主持的「狀況劇場」擔任舞台美術，與數位文人相交，後來也參加綜藝節目。圖中的夏太郎小林礫齋的光頭，與他相當神似。

⑯這句話在日語裡跟「七號八號」諧音。

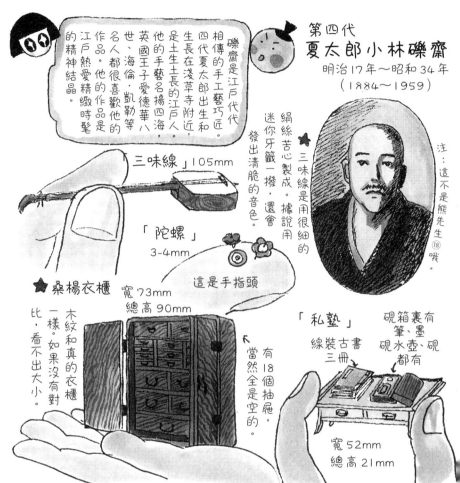

第四代
夏太郎小林礫齋
明治17年～昭和34年
（1884～1959）

礫齋是江戶代代相傳的手工藝巧匠。四代夏太郎出生和生長在淺草寺附近，是土生土長的江戶人。他的手藝名揚四海，英國王子愛德華八世、海倫·凱勒等名人，都很喜歡他的作品。他的作品是江戶熱愛精緻時髦的精神結晶。

「三味線」105mm

✿ 三味線是用很細的絹絲苦心製成。據說用迷你牙籤一撥，還會發出清脆的音色。

注：這不是熊先生⑱哦。

「陀螺」
3-4mm

這是手指頭

★ 桑楊衣櫃 寬73mm 總高90mm

木紋和真的衣櫃一樣。如果沒有對比，看不出大小。

←有18個抽屜，當然全是空的。

「私塾」
線裝古書
三冊

硯箱裏有筆、墨、硯水壺、硯都有

寬52mm
總高21mm

江戶動物物語

江戶的寵物

Best 5
1.貓　　2.狗
3.金魚　4.小鳥
5.小家鼠
(例外)烏龜・青蛙

問2.
這隻狗叫什麼？

1.唐犬
2.拳獅犬
3.猜拳

問1.
這種貓名字叫什麼？

1.邁克
2.貓又 [19]
3.貓不理 [20]

問2答案① 這隻是從唐傳進口的（狛犬）狗。強壯，因名氣頗高而養來當高級寵物。

問1答案② 邁克，是貓名之使自己臉的花紋，看起來所以江戶時代都給貓取小貓，挑選了三毛貓。

熊貓童童、海獺、忠犬八公，這些動物一向受到世人寵愛。科幻片中也看得到聽隨

身聽的猴子、爬樹的狗、練單槓的貓……演藝界甚至有笑話說：「沒轍的時候就叫動物上

場。」想不出好企劃就帶出動物來，就會獲得一定支持。江戶的演藝界人士、興行師㉑們也

深諳此道。一看市場不景氣，就馬上從哪裡借來珍禽異獸，必然力挽狂瀾，屢試不爽。別

管業界人士的算盤，能夠看到動物的可愛動作，聽到觀眾們「好可愛～」的讚歎，還真是

個其樂融融的太平盛景。

說到江戶人和動物的關係，讓人印象最深的就是五代將軍綱吉發佈的《憐憫生靈令》。

這個法令臭名昭彰，大家說到它都會舉出吃了鳥而被流放到孤島、殺了狗被處以死罪等等

不近人情的例子，不過它也有好的一面。綱吉自己是狗年出生，所以特別愛護狗。當時徘

徊在江戶市中的流浪犬全都被收容進「犬之家」餵養。以前，市內有很多因流浪狗引起的

傷害事件，人們都不敢晚上出門了。這樣一來，這類事故倒是遽減。但「犬之家」的大小

狗，因為整天處於監禁狀態，精神壓力很大，雖處於「保護」之下，卻大半都病死了。對

江戶人來說，狗一直以來都給人會咬人的不良印象，但自從綱吉的法令執行以後，市內的

⑲傳說中的貓妖。
⑳即臭魚。
㉑以組織演出為業的人。

恐怖氣氛一掃而光，大家又重新寵愛起狗來。

江戶平民中最受寵愛的寵物是貓。和室裡懶洋洋躺一隻貓，著實可以入畫。而且，當時每家都有老鼠，貓是不可或缺的寶貝。養狗的人家多有庭院，靠它來做門衛。完全把狗當做賞玩的寵物來養十分奢侈。姨太太之友、室內犬的代表──哈巴狗簡直是有閒婦人身分的象徵。大名之間有一段時間也十分流行飼養「鹿一樣大的狗」──西洋獵犬，牽著這樣的狗，不怒而威。

其他有江戶特色的寵物還有鵪鶉。鵪鶉很美味，可是江戶人養它不是為了吃，而是為欣賞它的叫聲。江戶中期很流行叫聲評賞會。一隻名鳥可以賣上幾十兩的價格。不論男女老少，都熱中此道。鵪鶉跟人不親熱，看起來不起眼，叫聲也不夠動聽，簡直有點刺耳，不知為何獨領風騷，還真不可思議。

㉒日本神奈川縣藤澤市的陸連島。

㉓弁才女神，日本的七福神之一。

江戶的人氣動物

1. 駱駝

這是外來動物中在日本最有人氣的。得花三十二文門票才能看一眼，還得擠破頭，是普通門票的二到四倍。駱駝完全不理鬧成一鍋粥的觀眾，悠然自得的氣度更讓人佩服。不過，它總是吃了又睡睡了又吃，久大家就漸生輕慢之心，把大而遲鈍的東西叫做「駱駝」了。

頭像鶴，背像龜，看起來很吉祥。

當時新聞上的圖片，駱駝和人的比例也太誇張了吧。

2. 象

來到日本的是印度象。日本人沒見過比牛還大的動物，所以都爭相來看。但是，大象有點神經質，討厭群眾，所以不如駱駝受歡迎。

3. 海豹

噢噢！

天保九年（一八三八）出現在江之島[22]淺海，有人說是來參拜江之島弁天[23]的，馬上出了名。被當地人抓住，拿去展覽。門票是二十四文。容易親近，經常吃人手上的食物，動作也很可愛，大受歡迎。叫牠時牠還會「噢噢」作答。

4. 豪豬

不大清楚為什麼，不過大家都相信看了豪豬能預防麻疹，馬上流行開了。展覽的時候，會用棍子戳它，讓豪豬的鬃毛都豎起來，旁邊有人打快板，啪啦啪啦一響，製造氣氛。

5. 虎

常常有人拿個頭大的貓冒充小老虎展覽。江戶末期日本有了真正的豹，不過當時人們以為那是母老虎。

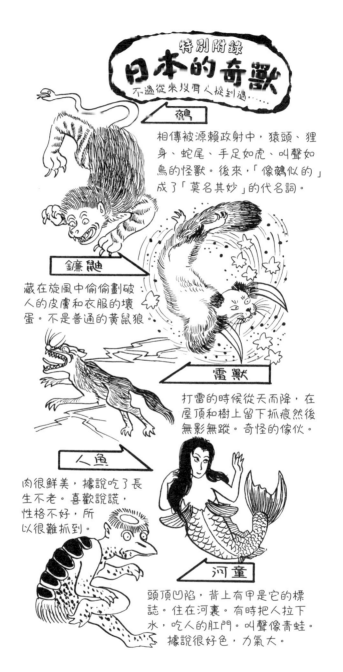

特別附錄
日本的奇獸
不過從來沒有人捉到過……

鵺

相傳被源賴政射中，猿頭、狸身、蛇尾、手足如虎、叫聲如鳥的怪獸。後來，「像鵺似的」成了「莫名其妙」的代名詞。

鐮鼬

藏在旋風中偷偷劃破人的皮膚和衣服的壞蛋。不是普通的黃鼠狼。

雷獸

打雷的時候從天而降，在屋頂和樹上留下抓痕然後無影無蹤。奇怪的傢伙。

人魚

肉很鮮美，據說吃了長生不老。喜歡說謊，性格不好，所以很難抓到。

河童

頭頂凹陷，背上有甲是它的標誌。住在河裏。有時把人拉下水，吃人的肛門。叫聲像青蛙。據說很好色，力氣大。

年末風景

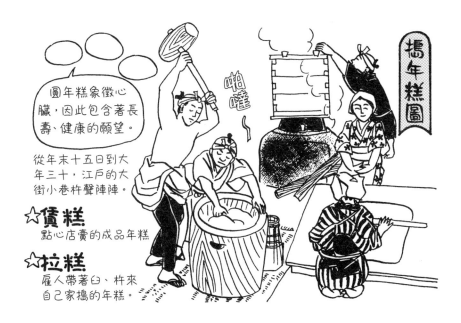

牆上的日曆還剩最後一張，一年最繁忙的一個月又來了……連平時悄無聲息的和尚們都撩起衣襟東奔西走，這就是十二月的景象。

* * *

江戶城之主——將軍家也不例外，每年十二月都要「進貢鶴」，由將軍家向天皇家進貢仙鶴作為禮物。而且，這隻鶴必須是將軍自己捕捉到的。一開始，將軍還老老實實帶上弓箭滿山遍野追逐獵物，後來乾脆自己飼養，要用的時候就啪地射一箭呈上去。

那麼，百姓的年末是如何一番光景呢？

首先是八號的「農活休止日」。這一天開始大家不再幹農活，開始準備過正月。江戶市民把笊籬綁在竹竿上，豎在屋前「招福、驅魔」。

這道程式完成之後，就是十三日的大掃除。這一天，江戶城裡每一家都在大掃除。

雖說這一大是掃除日，實際上，這麼大個江戶城，一天哪兒能掃乾淨呢？所以，實際上大家從一號到十二號都在掃，只是在十三號舉行掃除完了的慶祝儀式。

一些大的商家在大掃除結束後，會把店主、主管、夥計輪流抬起來拋向空中，表示慶祝。

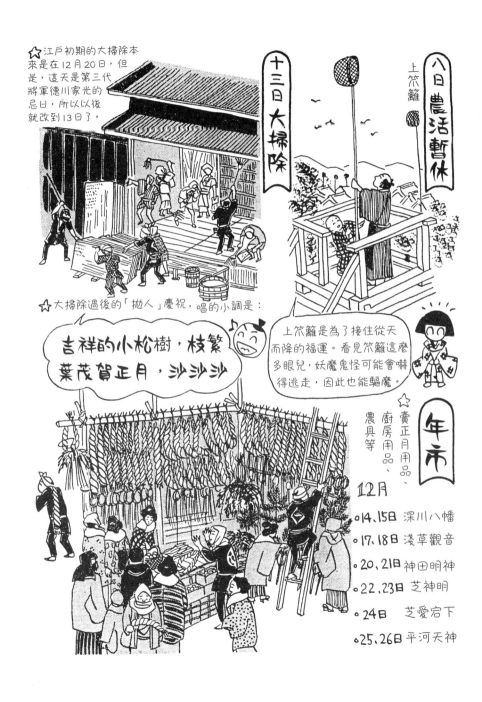

☆江戶初期的大掃除本來是在12月20日，但是，這天是第三代將軍德川家光的忌日，所以以後就改到13日了。

十三日大掃除

上笊籬

八日農活暫休

☆大掃除過後的「拋人」慶祝，唱的小調是：

吉祥的小松樹，枝繁葉茂賀正月，沙沙沙

上笊籬是為了接住從天而降的福運。看見笊籬這麼多眼兒，妖魔鬼怪可能會嚇得逃走，因此也能驅魔。

☆賣正月用品、廚房用品、農具等

年市

12月

○14、15日 深川八幡

○17、18日 淺草觀音

○20、21日 神田明神

○22、23日 芝神明

○24日　芝愛宕下

○25、26日 平河天神

對待店主和掌櫃大家都小心翼翼，唯恐有傷貴體，越到下面的人越放肆。把人拋得高高的，掀女傭的裙子，拉髮髻等等，瘋瘋癲癲，鬧成一團，一掃平日的鬱悶。就算如此，沾了節日的光，也沒有人會生氣得大打出手。平時晚上要點名，嚴禁夜裡溜出去玩，今天大家都網開一面。經過大掃除，又這麼一鬧，大家都累得夠嗆，關節隱隱發痛，不過，這算什麼！還是要去逛夜市去。

十五日是預訂年糕的最後一天，這一天還沒有訂到的話，正月裡就吃不到年糕了。

江戶最開始也像關西一樣，流行圓年糕，但是要一個個滾圓，很麻煩，性急的江戶人乾脆，刀切成四角形。

接下來，江戶各地都有集市，大家好辦置年貨。深川、淺草、芝等地都有，而又以淺草的集市最熱鬧。

最後終於到了大年三十，一覺醒來就是正月初一了！

人正月裡，催債的也暫時休息了。

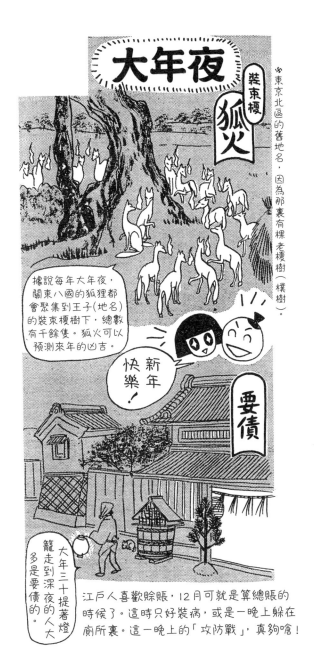

大年夜

裝束榎

狐火

要債

※東京北區的舊地名，因為那裏有棵老榎樹（樸樹）。

據說每年大年夜，關東八國的狐狸都會聚集到王子（地名）的裝束榎樹下，總數有千餘隻。狐火可以預測來年的凶吉。

新年快樂！

大年三十提著燈籠走到深夜的人大多是要債的。

江戶人喜歡賒賬，12月可就是算總賬的時候了。這時只好裝病，或是一晚上躲在廁所裏。這一晚上的「攻防戰」，真夠嗆！

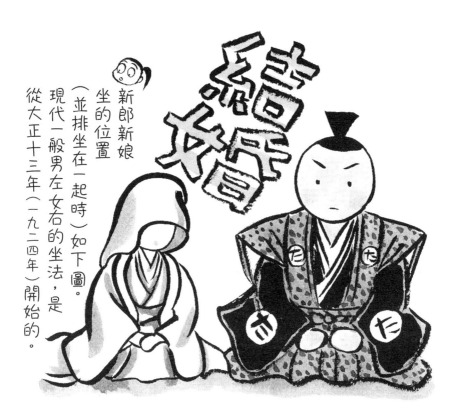

新郎新娘
坐的位置
（並排坐在一起時）如下圖。
現代一般男左女右的坐法，是
從大正十三年（一九二四年）開始的。

「父母窮得叮噹響，女兒卻打扮得花枝招展。出了嫁，老公賺少了就埋怨一大堆。對老公頤指氣使、買東買西稍微數落兩句，一句話嘔死你⋯沒給你戴綠帽子就算對得起你了！哎呦，這世道！」

這是一位大叔無奈的感歎。有人會馬上一拍大腿說，英雄所見略同。實際上，這是兩百年前江戶人的感歎。

江戶老婆們的口頭禪是⋯

「沒時間遊山玩水，又沒錢給我買好衣服，連個女人都養不起，算什麼男人！」

看來，「母老虎」是江戶的普遍現象。不過，江戶這地方本來就民風強悍，男人向來能捲起袖子對武士說：「要命就一條！」如果老婆太溫順，就不相稱了。

所以，臉上挨了一掌，捂著臉跑回娘家的小媳婦，在江戶是看不到的。

這些小倆口，現在在街上也能看到，都屬於阿熊、阿八的世界。

他們由老爺或是官家做媒人，簡單相個親，然後就開始「做朋友」，也就是現在的戀愛結婚，跟我們現在沒什麼兩樣。

不過，如果是武家，就沒這麼簡單了。他們都是父母、主君決定的「命令結婚」。

既沒有相親，也無法變更。到結婚那天才知道對方長什麼樣兒。掀開新娘的棉帽子，兩人才第一次對上眼。這時，多半是幾家歡喜幾家憂。

武士家的孩子從小被教育：外表只是臭皮囊。過個五年十年，這個臭皮囊就會開始長皺紋、變鬆弛，靠它來判斷人，是對對方的侮辱。

不愧是武士，道德上有潔癖。不過，對他們來說，結婚是為了生兒育女，傳宗接代，是一種合作，跟戀愛、好惡並沒有什麼關係。

不過，雖說如此，這只是冠冕堂皇的說辭，武士也是娘生的。江戶中期有一位叫柳里恭的武士，曾經大吐苦水（我把它翻譯成了現代話）：

娶自己喜歡的女人做老婆，自古以來天經地義。沒見過對方，也不知道性格脾氣，胡亂娶個老婆，等於是埋下離婚的禍根。雖說世上不如意事十常八九，不過，世上還有比這更傻的事嗎？

真是可憐啊。不過，世上的男男女女誰不是懷著剪不斷理還亂的情愫呢。

這種滋味，渴望自由戀愛的現代人應是最清楚吧。

一位老武士回顧來時路，這樣說：

揪起蓋頭嚇一跳 ★ 武家的結婚

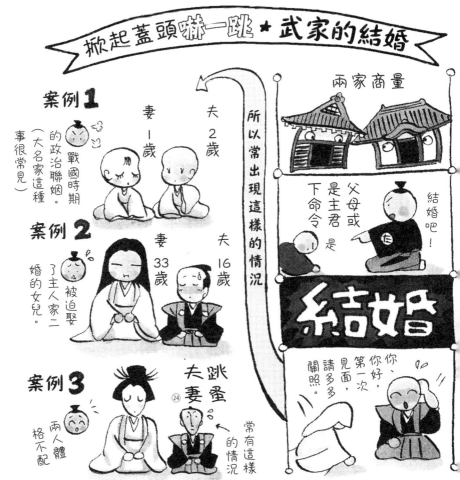

兩家商量

結婚吧！

父母或是主君是下命令

你好，你，第一次見面，請多多關照。

結婚

所以常出現這樣的情況

案例 1

夫 2 歲　妻 1 歲

戰國時期的政治聯姻。（大名家這種事很常見）

案例 2

夫 16 歲　妻 33 歲

被迫娶了主人家二婚的女兒。

案例 3

夫妻 跳蚤 ㉔

兩人體格不配

常有這樣的情況。

初級篇

95

㉔在日本稱女方的身高比男方要大的夫妻為跳蚤夫妻，語源正如字面的樣子，跳蚤的雌性要比雄性個頭大。

要說非得相愛才能做夫妻，我看也未必如此。人是不可思議的生物，就算兩個人互看不順眼，但被捆在一起後，也會在天地作用下日久生情的。夫婦上了年紀，本來面合心離的兩個人因為邁入老境，互相照顧，自然會互相體貼起來。這種感情比親子之間感情還要深。

……如此這般，大多數武士家庭只好在鬥爭中磨合，努力在對方身上發掘優點，一輩子過著平凡而又壓抑的生活。

習慣了自由戀愛的我們，在男女關係上真的比他們豐富多了嗎？

太太和小姐 ★ 外表上的變化

太太

圓髻

·染黑牙齒

剃眉

小姐

島田髻

※年紀大了還沒結婚就會做半元服㉕打扮，只剃眉毛。

像這樣，一眼就能看出是太太還是小姐，男人們（商人）目標也更明確。

妻子的稱呼 ★ 五花八門

公卿·將軍

御息所·御台所

御三家㉖·大名

御簾中·奧方

旗本·御家人

奧·御新造

庶民

老板娘

例外
○嬶
○山神
○下齒
○化臍

一日江戶人

正月好兆頭

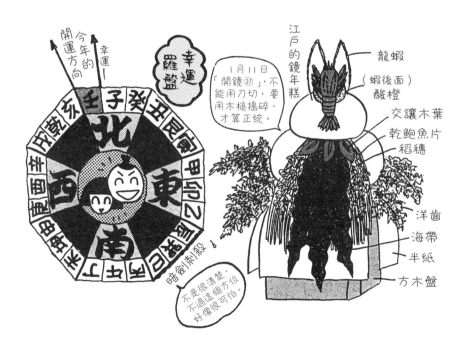

開運方向

今年的

幸運│

幸運羅盤

開運

今年的

1月11日「開鏡㉗」，不能用刀切，要用木槌搗碎，才算正統。

江戶的鏡年糕

龍蝦

（蝦後面）酸橙

交讓木葉
乾鮑魚片
稻穗

洋齒
海帶
半紙
方木盤

暗劍│東殺

不是很清楚，不過這個方位好像很可怕。

現在時不時流行異國民族風啊，懷舊風啊，聽說最近的流行趨勢是「江戶風」。潮男潮

女們，一定要跟上哦。

對淵泉和外國已經厭倦，又想悠閒度正月短假的紳士淑女，我也向你們鄭重推薦「江

戶式過年法」。現在正式推出「決定版·江戶人這樣慶祝正月」，大家不妨放鬆精神，輕輕

鬆鬆過個開心的正月。

江戶風的正月，要訣在於「求好兆頭」。

① 大年三十晚上守歲到天亮，長命百歲。

② 一開年馬上去汲水，喝了這水不生病。

這叫做「若水」，本來是要去井頭汲的。不過現在只有水管，將就著用吧。

③ 初一觀日出，長命百歲。

江戶時期，洲崎、愛宕山一帶是觀日出勝地。現在在陸橋上就看得到了。觀日出

後，順道去神社拜拜，新年初次拜拜就算搞定了；也可以在「松之內」（初七前）

悠悠哉哉逛過去，不一定要大年初一當天去。不過，參拜時一定要——

④ 去開運方位的神社參拜才會旺。

據說是這樣的。開運方向就是當年大吉的方向。循著地圖，尋找位於自家幸運方

位的神社。

觀日出後回家睡覺，睡到下午再起來。把若水燒熱，喝一杯「福茶」。江戶子初一

㉕ 元服是女子結婚時的打扮，結髮，剃眉，染黑牙齒。

㉖ 德川家康把全日本各地的大名按照與德川家的親疏關係分為三級，有血緣關係的最親密，稱為「親藩大名」。其中以其七男德川義直、八男德川賴宣和九男德川家康賴房最親，稱為「御三家」。

㉗ 吃供神的鏡年糕（圓年糕）。

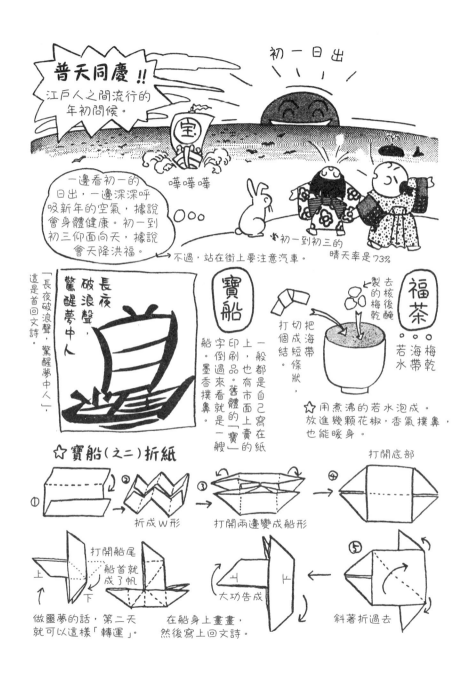

普天同慶!!
江戶人之間流行的年初問候。

初一日出

宝

嘩嘩嘩

一邊看初一的日出，一邊深深呼吸新年的空氣，據說會身體健康。初一到初三仰面向天，據說會天降洪福。

→ 不過，站在街上要注意汽車。

初一到初三的晴天率是73%

寶船

長夜破浪聲，驚醒夢中人

「長夜破浪聲，驚醒夢中人」。這是首回文詩。

一般都是自己寫在紙上，也有市面上賣的印刷品。舊體的「寶」字倒過來看就是一艘船。墨香撲鼻。

福茶

去核後醃製的梅乾

把海帶切成短條狀，打個結。

梅乾 海帶 若水

☆用煮沸的若水泡成。放進幾顆花椒，香氣撲鼻，也能暖身。

☆寶船（之二）折紙

① ② 折成W形 ③ 打開兩邊變成船形 ④ 打開底部 ⑤ 斜著折過去

打開船尾 船首就成了帆

上 下

大功告成

做噩夢的話，第二天就可以這樣「轉運」。

在船身上畫畫，然後寫上回文詩。

只做兩件事，一件事是觀日出，一件是汲若水，接下來，整天都是睡覺的時間。

⑤ **喝了福茶身強力壯。**

然後再小酌一杯屠蘇酒。

⑥ **屠蘇是延年益壽的良藥。**

汲若水，泡福茶，煎年糕，這些事如果家裡的老爺都認真做完，會更好運哦！

⑦ **新媳婦開心，一家興旺。**

如果感到無聊，就玩玩下棋、打撲克等，輸了也別惱羞成怒哦。

⑧ **新春輸贏，開運發達。**

贏了好運氣，輸了叫甩惡運。不過，元旦之日不能買東西，給個紅包散財可討吉祥。

⑨ **元旦行房事老得快。**

所以，講講黃色段子，笑過之後老實睡覺。

⑩ **被黃色笑話逗得開春一笑，將會吉星高照。**

然後在元旦晚上做江戶的「新春夢」。

⑪ **把寶船畫鋪在被褥下會做好夢。**

一覺醒來，初二洗個「新年澡」。

⑰ **洗新年澡返老還童。**

一定要去澡堂，舒服痛快！

好了，開始迎接好運的一年！

正月的慶祝活動
參拜七福神

東京的七福神在哪裡？

隅田川（多聞寺等）

谷中（不忍池弁天等）

山之手（目黑不動等）

深川（富岡八幡宮等）

品川（品川神社等）

日本橋（水天宮等）

麻布（寶珠院等）

新宿（善國寺等）

淺草（淺草寺等）

池上（善源寺等）

板橋（觀明寺等）

各地代表性寺院或神社，會告訴你剩下的六個寺院或神社的名字。

☆參拜七福神對老江戶來說與其說是一種信仰，不如說是一種休閒。不用七個全轉到。當做一次輕鬆的遠足，就近選擇一條路線。初七或是小正月（十五日）之前，有空的時候去逛一逛……

彩印的福神畫像很漂亮 ♡

谷中七福神這條路線兩三個小時就可以走完。各家神社都有寶珠、鹿、鯛魚、小錘子等精美的紀念品。收集全了就能結願。（七福神畫在第一家寺院有賣）

隅田川七福神各神社都賣一個福神人偶。小小的，好可愛！

寶船每家神社都有，放在船上，不但有好彩頭，又有新春氣息。集滿七個福神人偶，

初級篇

101

決定版法術大全

早起的咒語

睡前念三遍「明石浦朝霧濛濛」，然後再睡。

第二天早上肯定會在預定的時間醒來，馬上念三遍昨晚那句詩的下半句「島隱思行船」。

※據說是柿本人丸寫的詩。㉘

㈦

江戶人懂得很多法術，根據TPO（時間、地點、物件），他們會選擇不同的法術。

現在，演員第一次登台前，會在手心畫個「人」字，做喝下去的動作。如果有人遠在羈旅，遲遲不歸，就倒豎起掃帚，上面蓋上手帕，或是在旅人的鞋子裡施灸，據說有不可思議的奇效，讓旅人盡早回來。也許有人會笑這些咒術簡直是胡扯，但江戶人會這樣告訴你：「凡夫俗子當然不能解釋為什麼靈驗，但正因為靈驗，才代代相傳下來。」總之，咱們先來試試看，這些匪夷所思的法術。

江戶法術的主流包含了讓人早起床、消除傷痛、去蟲等，都是與生活息息相關的實用法術。其中最有趣的是和戀愛有關的法術。

要讓背對你的美女回過頭來…只要意念專注於她的盆窪（後脖子中間凹陷的部位），靜靜地吹一口氣。當然美女根本察覺不到有人對她吹氣，不過她肯定會回過頭來。

想傳達相思之情…在相思對象的家門前，悄悄埋下拴了線的橡實果。這是有象徵意義的。橡實果綁上線，就是「喜歡」的諧音……這類法術有很多。

怎樣寄情書…農曆十七日晚上寫情書，封好後光腳踩一下再投進郵箱。農曆十七日晚

㉘柿本人丸即柿本人麿，約六六二─七○六年，日本萬葉時代初期著名詩人。現存作品都收在《萬葉集》中。與山邊赤人並稱「二大歌聖」，日本各地都有為他建立的神社。

上是「立待月之日㉙」，也就是說，馬上就能到；踩就是「信到」的諧音。可不能笑哦。就算只是取諧音，也要相信，心誠則靈。

想喚回心中的那個他／她：女孩子想喚回心上人，要噘起嘴唇，學老鼠叫。男女都通用的法倆是折紙青蛙。在青蛙背上寫上那人的名字，刺上繡針，藏在衣櫃裡頭。重逢的時候拔出針，把紙青蛙放進河裡或者池塘裡。

不想和心上人分別：在對方的鞋底，貼上小塊的膏藥（沙隆巴斯之類的）。據說這樣兩人就不曾分開……

最後，介紹吉原㉚的妓女之間流行的必殺絕招──讓男人不再花心的方法：悄悄揪一根花小郎君下體的毛，和細紙屑搓在一起，打個結，放在被褥的榻榻米下面。在上面嘿咻以後，他就算在別處跟其他女人在一起，也會失去功能。不過好像老祖宗並沒有發明怎麼制止女人花心的法子。

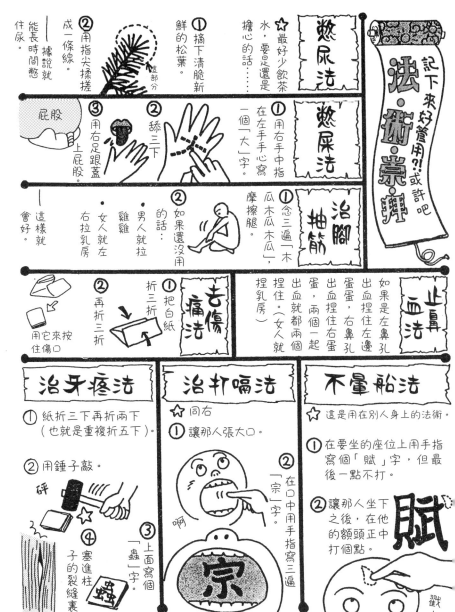

法・術・集錦

記下來好管用?或許吧

憋尿法

☆最好少飲茶水,要是還是擔心的話……

① 摘下清脆新鮮的松葉。
② 用指尖揉搓成一條線。——據說長時間憋就能住尿。

憋屎法

① 用右手手心指在左手手心寫一個「大」字。
② 舐三下
③ 用右足跟蓋上屁股。——這樣就會好。

（屁股）

治腳抽筋

① 念三遍「木瓜木瓜木瓜」,摩擦腿。
② 如果還沒用的話:男人就拉雞雞,女人就在右拉乳房。

止鼻血法

如果是左鼻孔出血捏住左邊蛋蛋,右鼻孔出血捏住右蛋蛋,兩個一起出血就都兩個捏住。（女人就捏乳房）

去傷痛法

① 把白紙折三折
② 再折三折
用它來按住傷口

治牙疼法

① 紙折三下再折兩下（也就是重複折五下）。
② 用錘子敲。
砰
④ 塞進柱子的裂縫裏。蟲
③ 上面寫個「蟲」字。

治打嗝法

☆同右
① 讓那人張大口。
啊
② 在口中用手指寫三遍「宗」字。
宗

不暈船法

☆這是用在別人身上的法術。

① 在要坐的座位上用手指寫個「賦」字,但最後一點不打。
② 讓那人坐下之後,在他的額頭正中打個點。
賦
戳!

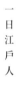

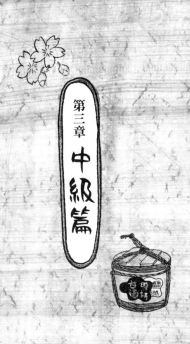

第三章 中級篇

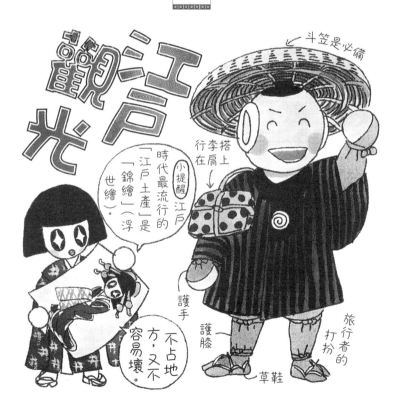

街頭漸漸有了春的氣息，又是個出去散步的好季節了。

好，我們就徒步去江戶轉一圈，看看江戶的風土人情。漫步昔日的江戶，也能瞭解今日的東京，不愧為一石二鳥、一箭雙雕的好主意。對自己的腳力有自信的朋友們，快來踴躍報名吧！

不過，雖說是江戶觀光，但有人喜歡一個人默默享受孤獨之旅，有人喜歡成群結隊，熱鬧一下。這次咱們就介紹給大家最權威的、可以應付導遊考試的「決定版江戶觀光須知」。

假設，你家大伯從栃木（群馬、茨城①也可以）來東京。爸媽都有正經事要辦，不能好好接待，於是，長輩給了你一個任務：「今天帶大伯去城裡玩玩。」來的人也可能是春天就要在東京上學或者找工作的外甥、外甥女。這個任務最適合長年住在東京，卻每天往返於公司和酒館，兩眼不觀窗外事的人。

首先，你要去千住的大橋接他。江戶時期，東邊的出入口就在千住。現在是上野。直接在上野下車顯不出你是地道的江戶人，還是在日暮里下車好。從千住大橋沿昭和大道南

①栃木、群馬、茨城都是東京北方鄰近縣市。

下，往谷中墓地方向走。在日暮里下的人就往鶯谷方向走。舊王子街道有一段坡道（叫做

芋坂）緩緩通向上野的山。芋坂的拐彎處，有文政二年（一八一九年）開業的羽二重團子

②（現在在荒川區東日暮里五—五四—三）。這家的團子口感柔軟細膩，從名字就可以看出

來。喝著熱茶，吃著團子，江戶觀光就正式開始啦！

撐著，去上野寬永寺。上野不論是在舊時還是現在，都是觀光勝地。動物園、美術館

都在這一帶，不過我們直接去不忍池。繞池半圈，就到了湯島天神宮。

哼著「提起湯島啊——」往南前進，就來到供奉江戶子之神——神田明神的神社。如果

迷路了，問問路人：「明神在哪兒？」一定會有人爽快地告訴你：「從這兒直走！」

參道的大牌樓對面左邊有以甜酒聞名的田野屋（千代田區外神田二—一八—一五），參

拜了神田明神後務必來這裡喝一杯，滿屋飄蕩著酒香，醺然欲醉。既然來這裡了，就順便

去一下昌平橋，那裡的老中藥鋪紀伊國屋（現在在千代田區外神田一—一二—一四），大伯肯

定喜歡。這家藥鋪三百年來一直炮製自己的家傳祕方。據說包治百病、在各國都赫赫有名

的「牛黃丸」（現在叫牛王丸）、深受信賴的強壯劑「鮮地黃丸」都是它獨家的招牌藥品。

記住山店裡的人諮詢，選購適合自己體質的藥哦。

接下來，過了筋違橋（現在的萬世橋），就到了須田町大街（現在的中央大街），沿大

街南下。這條街是江戶經濟的主幹，一直通往日本橋。日本橋的土產公認是海苔。順便去

鎧橋，這裡有一定要鄭重推薦的乾艾（釜屋商店·中央區日本橋小網町六—一）。此地「伊

②東京名小吃。

③賣護髮、美容用品的名店。

④佃島是江戶地名，佃煮最早起源於佃島，魚類、海藻加醬油、糖等調味料煮出來的小吃。

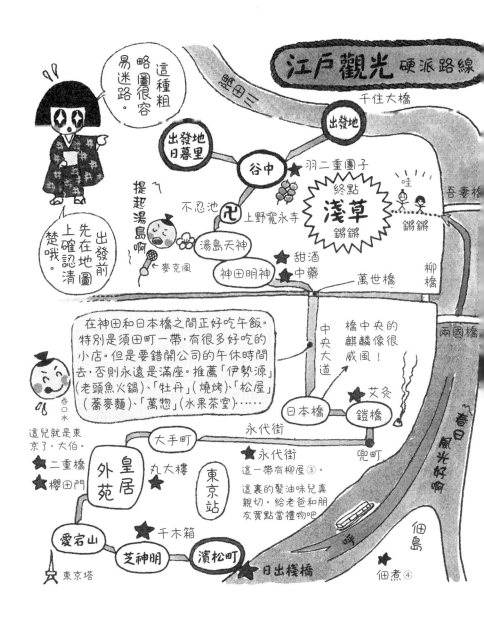

吹特產「乾艾號稱日本第一。

然後，從兜町經永代路、大手町，就到了皇居。江戶城是江戶人的驕傲。漫步二重橋、櫻田門。沿櫻田大道去芝，然後去愛宕山，去參拜跟神田明神一樣為江戶子喜愛的芝神明，求得可愛的護身符「千木箱」，再去濱松町。至此行程十七多公里。然後在日出棧橋搭上水上巴士（晚上六點三十分最後一班）沿隔田川一口氣北上至淺草。終點站是淺草觀音像，完美的一天！

特產

從創業以來，就只有醬油團子和包餡團子兩種。特點是不粘牙、口感酥軟、原汁原味。

① 羽二重團子

壓成平的，讓火能烤透中心部分。

② 乾艾

艾灸的功效外國也很重視，所以還被叫做moxa。

包裝精美!! 可以送給爺爺奶奶，或是當情人節禮物。

袋子上寫著「使用釜屋艾」，包治百病，絕不復發」「近來多有仿冒，請認明注冊商標和富士製字樣」。

登錄商標 釜屋 元祖 江州伊吹山清葉撰 本家釜屋 富士屋左衛門圖 極上晒艾 富士謹製

⑤ 中藥

懷舊包裝

這家中藥店現在還有是數一數二的大店，有上千種藥。向店員諮詢後可以找到你想要的藥。

牛黃丸

③ 甜酒（其實是夏季飲料）

明科甘酒

讓人懷念、濃郁的甘醇。酒窖裏有米花的香味。還有裝入大樽，可以帶回去的包裝。

④ 千木箱

橢圓形的便當盒模型上面描著樸素的藤花。色澤、造型都樸素可愛。

檜木製

橢圓形的便當盒模型上面描著樸素的藤花。色澤、造型都樸素可愛。

江戶觀光——軟派篇

掛在淺草寺本堂

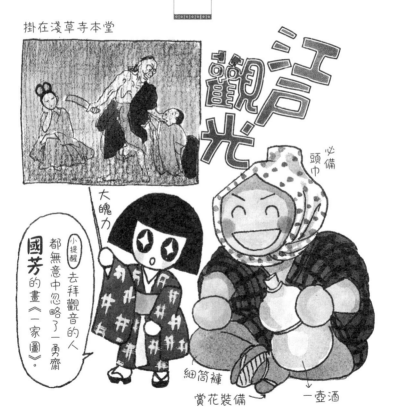

江戶觀光

必備
頭巾

小提醒 去拜觀音的人都無意中忽略了一勇齋國芳的畫《一家圖》。

大魄力

細筒褲

賞花裝備

一壺酒

現在來到江戶觀光第二彈——軟派篇。在淺草雷門集合，腳和胃都夠強壯的江戶人，都是從白天一路走邊玩地到晚上，這才是江戶式的觀光路線，總之請大家自由參加。

首先去仲見世買特產，這樣即使晚上回去晚了也不會挨罵。推薦的特產是「金龍山」淺草年糕，一定要買，過了這個村就沒那個店了。然後，在仁王門（現在的寶藏門）右側的江戶玩具店「助六」買一個會蹦蹦跳的助六。這可是淺草的招牌特產，連鬼看見了都會忍不住眉開眼笑。年糕和助六都很輕，所以不影響下面的長征。

拜完了觀音，沿著馬道一直北上，有些同伴大概就消失在滿街的櫻花花海中，別管他們，再次回到淺草大道。國際大道的交叉口有兩百年歷史的著名烤魚串「雅客」（Ｃ三八四一—九八八六）。邊品嘗江戶風味的又甜又辣、味道濃厚的調料汁，小飲一盅。過了雷門，走到吾妻橋，不過橋，進入隅田公園。

這裡的櫻花很有名，穿過花海北上，去參拜待乳山的聖天菩薩。聖天別名歡喜天。兩尊男女神擁抱交合。江戶人一向很喜歡歡喜天，這可是敢作敢為的神。一定要在心中默默祈願。

好，從這裡過櫻橋（行人專用的新橋），去向島。江戶時要坐船去。喝了酒後最好來點

甜食，「言問團子」（☎三六二二—〇〇八一）、「長命寺櫻年糕」（☎三六二二—三三六六）

映入眼簾，香味也鑽進鼻孔。品嘗三世豐國⑤的美人畫裡畫的名小吃，一邊遙望對岸的櫻

花，別有一番風味。

沿著河堤走，靠近下游有家作歌舞伎布景聞名的「三圍神社」。正面是向島花街見番

街。現在也是餐館林立。

接下來，進隅田公園（剛才的對岸），再次邊欣賞櫻花邊往南走到吾妻橋橋下。這兒是

原來肥後細川家的別墅舊址，現在是朝日啤酒的啤酒館。帶著被大名家招待的狂放心情喝

一杯吧。就著櫻花喝啤酒也是一大享受。

帶著微微醉意，在首都高速公路下（就是隅田的河堤，雖然沒什麼風情）晃蕩，一路

走到兩國。回向院的後面有家三百多年歷史的門雞火鍋店「坊主門雞」（☎三六三一—七二

二四）。經常客滿，所以最好先預訂。正好有座算你運氣好，可以直接進去吃。如果不行，

就走到萬年橋，在橋前向左轉，去高橋的「伊勢喜」（☎三六三一—〇〇〇五）。比起「伊

勢喜」這個名號，說「高橋的泥鰍店」更為人所知。江戶時店開在神田，江戶中期搬到了

這裡。就算客滿，等一會兒就可以了。不要洩氣。據說從高橋可以遠遠望見富士山。過橋

之後沿清澄大道往南走去清澄庭園。這本是久世大和守的別墅，明治時期經岩崎彌太郎改

造，是值得一看的名園（晚上進不去）。

⑤ 歌川豐國三世，即歌川國貞（一七八六—一八六四年），歌川派浮世繪的代表畫家之一。歌川派由歌川豐國（一七六九—一八二五年）創立，始祖是歌川豐春（一七三五—一八一四年）。日本流傳最久、影響力最大的浮世繪派別，在三世豐國時期達到最大規模。

⑥ 該酒吧「布朗」據說就是指「白蘭地」，英文發音相近。

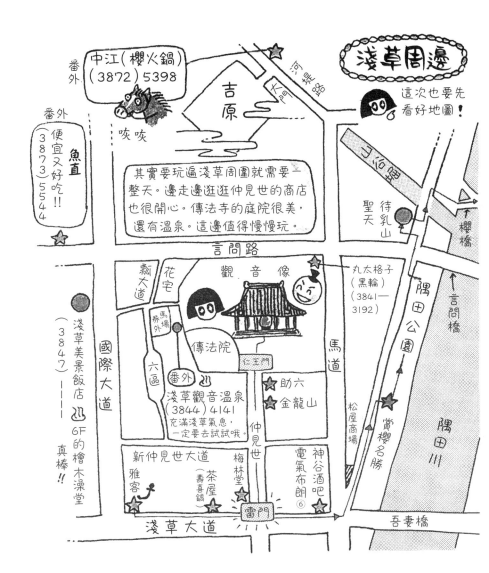

淺草周邊

這次也要先看好地圖！

番外
中江（櫻火鍋）
（3872）5398
咬咬

吉原

向喫路
大門路

弓道場

待乳山
聖天

櫻橋

番外
便宜又好吃!!
（3873）5544
魚直

其實要玩遍淺草周圍就需要一整天。邊走邊逛逛仲見世的商店也很開心。傳法寺的庭院很美，還有溫泉。這邊值得慢慢玩。

言問路

觀音像

丸太格子（黑輪）
（3841－3192）

隅田公園

言問橋

瓢大道

花宅

券場外
馬場

馬道

隅田川

淺草美景飯店
（3847）－－－－
6F的檜木澡堂
真棒!!

國際大道

六區

傳法院

仁王門

番外
淺草觀音溫泉
（3844）4141
充滿淺草氣息，一定要去試試哦！

助六

金龍山

松屋商場

賞櫻名勝

新仲見世大道

雅客

梅林堂

茶屋（壽喜鍋）

仲見世

神谷酒吧

電氣布朗 ⑥

雷門

淺草大道

吾妻橋

過了海邊橋，總算到了終點，江戶的精華──深川。

從門前仲町往東，永代路和大島川之間的一條路是深川的餐館街。時不時會聽見三味線的聲音，感覺恍若來到另一番天地。

去高級餐館很貴，我們還是適可而止。趕快去又便宜又好吃的辰巳新道。有很多小店像路邊攤一樣，感覺十分隨意。

海浪的氣味也是好的佐菜，有煙火更加絕妙。走到這裡差不多有十三公里了。

還有力氣的話就去越中公園，一邊醒酒，一邊遠眺填海築地的夜景，美妙無比。

我是偶爾插花老師

啊哈!!

特產

◉ 蹦蹦跳跳（助六）

兩百年前的人氣玩具

砰—!!

空中翻

著地

嗨!

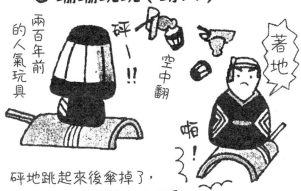

砰地跳起來後傘掉了，
助六出現了，好可愛！
還有揚卷玩偶（助六的女朋友），
可以買一對 !!

◉ 紅梅燒（梅林堂）

兩百五十年的美味

小麥粉加砂糖，烤成茶色。很樸素的燒餅。東京歐巴桑都很懷念的點心。日本茶之友！！

◉ 淺草年糕（金龍山）

牌子和商品名都很好聽

沒什麼特別的炸饅頭，有三百年歷史，口味深奧。

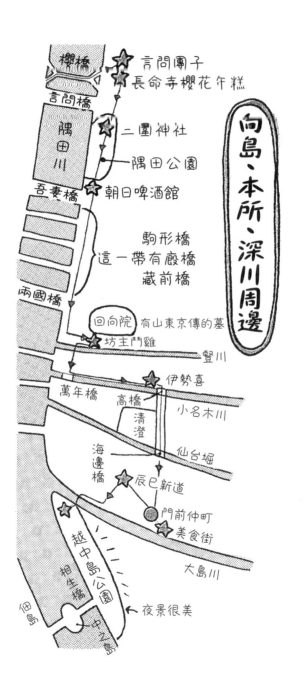

美酒談

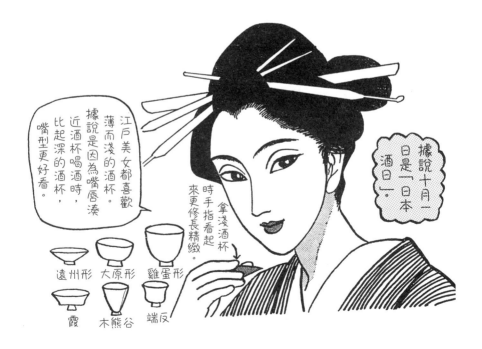

江戶美女都喜歡
薄而淺的酒杯。
據說是因為嘴唇湊
近酒杯喝酒時，
比起深的酒杯，
嘴型更好看。

拿淺酒杯
時手指看起
來更修長精緻。

據說十月一
日是「日本
酒日」。

遠州形　大原形　雞蛋形

霞　木熊谷　端反

夏蟬引吭，蟋蟀和金鐘兒的叫聲招來了陣陣涼風……月兒明，秋日花草百花盛放。這

時來，杯溫酒驅散初秋的寒意，再適宜不過了。

自古以來，以四季變幻之風流為佐，以喜怒哀樂之情感為由，觥籌交錯間，多少杯美

酒下了肚。

江戶人常說：「喝酒雖然浪費錢，但沒聽說有人因為不能喝酒而攢下萬貫家財。雖說

也沒人因為會喝酒喝成了百萬富翁。」

總之，江戶人是死不悔改的酒友。漫漫秋夜別談那些正經事，先斟上一杯。

「早也好，午也好，晚也好，咕嚕咕嚕酒不斷。」這是著名的酒徒，江戶通大田南畝⑦

吟的詩。而這首狂歌又被人修改，刻在奧州白河一個酒鬼的墓上：「早中晚，酒不斷，飯

前後，再來一碗。」

墳墓做成酒杯蓋在酒壺上的形狀，墓碑刻了戒名：「米汁吞了信士」，可見其生前愛酒

如命。據說這是當地民謠中唱的「最愛早上睡懶覺喝酒泡澡，荒廢了大好家業」的小原庄

助⑧的暈。

⑦大田南畝，一七四九—
一八二三年，十七歲承
繼父職為幕臣。一生以
清廉能吏而著稱，積極
從事狂歌、戲劇創作，
為江戶時代後半期日本
列島代表東部文壇總
帥，有著名的《萬載狂
歌集》。

⑧小原庄助，會津歌謠裡
歌頌的英雄人物，當地
的鄉野豪傑，家世顯赫
富足，遊手好閒但樂於
助人，最後散盡家財，
重新做人。

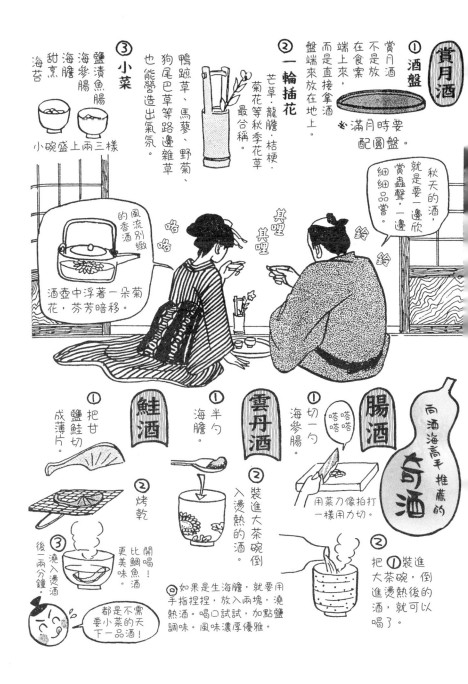

賞月酒

① **酒盤**

賞月酒不是放在食案上來端上來，而是直接拿酒盤端來放在地上。

※ 滿月時要配圓盤。

② **一輪插花**

芒草‧龍膽‧桔梗‧菊花等秋季花草最合稱。

③ **小菜**

鴨蹠草、馬蓼、野菊、狗尾巴草等路邊雜草也能營造出氣氛。

小碗盛上兩三樣

海苔
甜烹
海膽
海參腸
鹽漬魚腸

秋天的酒，就要一邊欣賞蟲聲、一邊細細品嘗。

略略

其哩其哩

鈴鈴

風流別緻的香酒

酒壺中浮著一朵菊花，芬芳暗移。

向酒海高手推薦的 奇酒

腸酒

① 切一勺海參腸。

嗒嗒嗒

用菜刀像拍打一樣用力切。

② 把①裝進大茶碗，倒進燙熱後的酒，就可以喝了。

雲丹酒

① 半勺海膽。

② 裝進大茶碗倒入燙熱的酒。

◎如果是生海膽，就要用手指捏捏，放入兩塊，澆熱酒。喝口試試，加點鹽調味。風味濃厚優雅。

鮭酒

① 把甘鹽鮭切成薄片。

② 烤乾

③ 澆入燙酒後一兩分鐘。

開喝！比鯛魚酒更美味。

都是不需要小菜的天下一品酒！

江戶人曾發豪語：「從箱根至此，一無妖怪，二無不能喝酒的人」，不愧是「早中晚，酒不斷」的地方。

首先，早上，工作以前，先小喝半碗。這跟在門口用火鐮劈劈打火一樣，可以消災解難，是好兆頭。早上一口酒，還可以注入生氣，煥發活力，跟營養劑一樣有效。下午，工作告一段落，吃點小菜當中飯，再來一杯。回家後，泡完澡繼續喝。悠閒地吃完晚飯，睡前來一杯。輕輕鬆鬆，一天就能喝五合。江戶人喜歡打架，可能也是因為他們總是喝得醉醺醺的。

世風如此，鬥酒誇英豪的故事層出不窮。但也有一個讓人暖在心窩裡的故事。

浮世繪畫師一勇齋國芳還沒出名的時候，有一天畫了一整天畫，到了黃昏，天色暗了，於是見去小酒店打兩合酒。把酒壺吊在行燈上方，點燈，繼續畫畫。深夜，手畫累了，正好酒也熱了，便喝了這壺酒，鑽進被窩睡覺了。

一天結束的時候，一個人默默獨啜行燈酒。酒是慢溫慢品才有味，醉於這深夜的行燈酒，該另別有一番心境吧。

⑨ 十七世紀澤庵和尚自製的鹹菜。

馬上搞定!! 江戶風簡單特選小菜

花澤庵鹹菜 ⑨

① 把鹹菜橫切成 1cm 厚的片。
② 削皮
③ 切十字
④ 加水輕揉,然後用布巾吸去水氣。
⑤ 裝進碗裏,加花鰹魚,滴幾滴醬油。

ふきん

吃哦!好好

玉米黃瓜

① 用大拇指把烤玉米(煮熟的也可)上的玉米粒掰下來。

吃剩的玉米也不會浪費。

② 黃瓜橫切小片,加少量鹽,拌好放在一邊。

③ 把①和②一起盛在小碗裏,加花鰹魚或是柚子皮,澆三杯醋或是醬油吃。

磯納豆

① 味噌 粘糊糊 納豆
納豆和味噌組合 吃了不會醉!!

② 往①中加沙丁魚乾。

③ 把燒海苔用手揉碎灑得滿滿的。

海膽豆

① 把毛豆剝出來。

② 加入瓶裝海膽。

大功告成

☆吃之前現做少量即可。
吃不完走味就不好了。

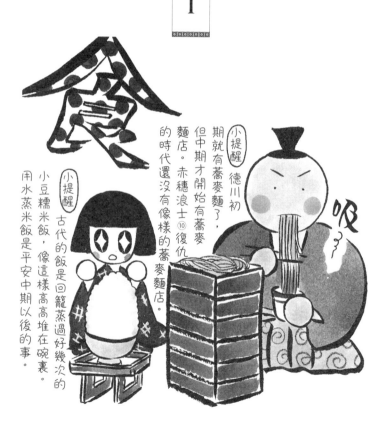

小提醒 德川初期就有蕎麥麵了，但中期才開始有蕎麥麵店。赤穗浪士⑩復仇的時代還沒有像樣的蕎麥麵店。

小提醒 古代的飯是回籠蒸過好幾次的小豆糯米飯，像這樣高高堆在碗裏。用水蒸米飯是平安中期以後的事。

垷如今美食當道，一億國民人人都是美食家。

就算是個小小孩子，吃一口雞蛋也會說出「嗯，化學調味料損害了雞蛋本身滑嫩的口感」這樣的話。

大人會一本正經談到去吃三陸⑪淺海的正宗鮪魚，讓大廚介紹今天的材料決定點什麼菜，以前都是傳說中才有的事。

這與其說是美食鑑賞文化，不如說是美食鑑賞遊戲。

以前也曾有過這樣的時代，那是江戶最後最盛大的燦爛期，文化、文政年代。

淺草山谷的八百善⑫（寶曆年間（一七五一—一七六四）創業，至二○○三年歇業）是美食通大顯身手的舞台。這裡活躍著許許多多的故事。

有一次，酒井抱一（姬路城主酒井忠以的弟弟，畫家，一流的美食通）吃了一口這裡的生魚片就放下了筷子，同席的人都很吃驚，他解釋說：「磨了菜刀沒洗乾淨，有味道。」

其中有個不可思議的故事。

兩三個美食通酒足之後想吃美味的茶泡飯，於是出發去八百善。本來以為只要等一會

⑩元祿時代的赤穗四十七浪士，為主君報仇的故事廣為流傳。

⑪青森縣到宮城縣之間靠太平洋的海岸。

⑫江戶著名的老字號料理店。

兒就好了，誰知一等就是半天。總算端上了新鮮瓜果和酒糟茄子，外加煎茶。一結賬，每人一兩二分（換算成米價得有十一萬日元多）。客人嚇得睜大了眼睛，店主說：「為了找和茶相配的水，派人去玉川挑水，花了不少人工費。」怪不得又花時間又花錢，從山谷到多摩川多遠啊。

還有這樣一個故事。

幕府末期，有位叫曾谷士順的醫生，去丈人長崎奉行[13]高橋越前守[14]家吃飯。端上的醃鹹菜太好吃了，忍不住問，原來是八百善的。第二天馬上派人拿了五寸（直徑十五釐米）的容器去買。結果花了三百疋（相當於五萬多日元）。店裡人解釋說：「我們的醃鹹菜是從尾張精選的長蘿蔔，怕辛味跑了，所以沒過水，直接用甜料酒洗了醃的，所以賣得貴。」

這些故事當做段子聽聽笑過就算了。總歸有點裝模作樣，令人高攀不起。

我個人來說，更喜歡同時代的「大食會」。

「人食會」就是比賽誰吃得多，聽起來傻乎乎的，不過正是這一點簡單爽快。

最著名的　次是在文化十四年（一八一七年）三月二十三日，兩國柳橋的萬八樓舉辦的大食會。留下了酒一斗九升五合，煎餅兩百枚，飯六十八碗的驚人紀錄，有點難以置信。不過，說在這裡舉行大食會的萬八樓是真實存在的料理亭，正式名稱是萬屋八郎兵衛。

萬八樓是真實存在的料理亭，正式名稱是萬屋八郎兵衛。不過，說在這裡舉行大食會這個牛吹得有點大，以是開玩笑，「萬八」本來就是假話的代名詞（據說因為萬八樓大食會這個牛吹得有點大，以後大家都把說謊叫做「萬八」），其實這是亂說，大會之前四十二年安永四年出版的《物類稱

[13] 負責長崎市的市政管理和對外貿易，以及海防等工作的官員。

[14] 越前守高橋重賢，文政五年至九年（一八二一—一八二六年）在職。

呼》一書就收錄了這句流行語）。同樣是段子，這個段子就充滿了童心，可愛多了。

不過，美食鑑賞遊戲玩久了，有點傷腸胃。這裡引用高橋義孝先生《食物考》中的一段幫助大家消化：

來客中很多人並不知何為美味，只是驗證哪裡的什麼好吃這個觀念。換句話說，要知道好吃的東西好吃，必須多方累積修練。……有名的餐館異常昌盛，大家都愛去那裡吃名菜。今日日本飲食生活的民主主義式繁榮，實際上不正意味著飲食文化的墮落嗎？

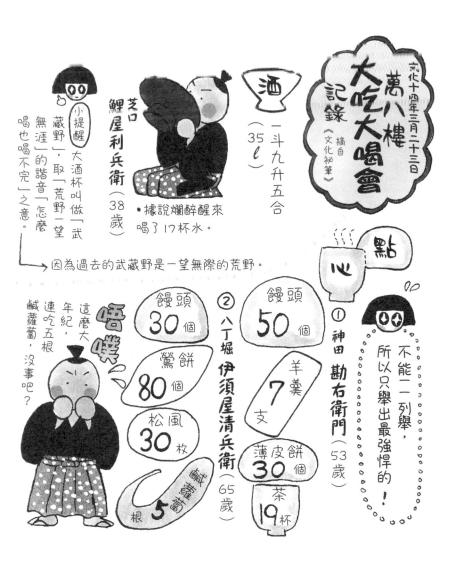

文化十四年三月二十三日

萬八樓 大吃大喝會 記錄《摘自 文化祕筆》

酒
一斗九升五合（35ℓ）

芝口 鯉屋利兵衛（38歲）
• 據說爛醉醒來喝了17杯水。

小提醒 大酒杯叫做「武藏野」，取「荒野一望無涯」的諧音「怎麼喝也喝不完」之意。
→因為過去的武藏野是一望無際的荒野。

點心

不能一一列舉，所以只舉出最強悍的！

① 神田 勘右衛門（53歲）
饅頭 50個
羊羹 7支
薄皮餅 30個
茶 19杯

② 八丁堀 伊須屋清兵衛（65歲）
饅頭 30個
鶯餅 80個
松風 30枚
鹹蘿蔔 5根

悟噗!
這麼大年紀，連吃五根鹹蘿蔔，沒事吧？

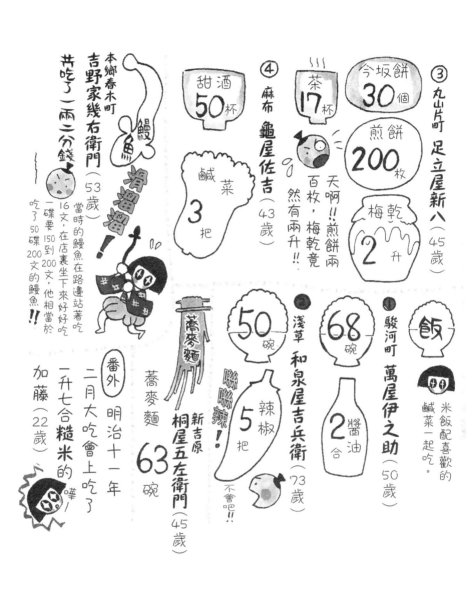

③ 丸山片町　足立屋新八（45歲）

今坂餅　30個
煎餅　200枚
梅乾　2升

天啊!!煎餅兩百枚，梅乾竟然有兩升!!

④ 麻布　龜屋佐吉（43歲）

甜酒　50杯
茶　17杯
鹹菜　3把

● 駿河町　萬屋伊之助（50歲）

飯
米飯配喜歡的鹹菜一起吃。
醬油　2合
68碗

● 淺草　和泉屋吉兵衛（73歲）

50碗
辣椒　5把
嚇嚇辣！
不會吧!!

新吉原　桐屋五左衛門（45歲）

蕎麥麵
蕎麥麵　63碗

番外　明治十一年
二月大吃會上吃了一升七合糙米的喔!
加藤（22歲）

本鄉春木町　吉野家幾右衛門（53歲）

鰻魚　滑溜溜!
當時的鰻魚在路邊站著吃，16文。在店裏坐下來好好吃一碟要150到200文。他相當於吃了50碟200文的鰻魚!!
共吃了二兩二分錢
吃了50碟200文的鰻魚!!

豆腐

小提醒 過去沒有化學調味料,所以調味料的天然風味至關重要。就算貴一點,鹽要用海水淬取的天然鹽,醬油也不能用無添加劑的上等醬油。鰹魚也不能用包裝好的,最好用一整條柴魚干屑,香氣、甜味都不同。

在豆腐店買豆腐是基本常識。

據說東京平民區的豆腐有古風,較硬,山手區的豆腐則較嫩。

加賀名產「硬豆腐」用粗繩綁成十字,提起來也不會爛。

不過，世上最美味的食物首推豆腐，自古就有《豆腐百珍》這本菜譜，做法千變萬化。燙豆腐撒上海苔蘸生醬油就很美味，但醬油裡千萬不能放蔥。……豆腐最美味的是澆醬油生吃。豆腐一做好，不過水馬上上盤，還溫熱的時候吃也不錯。……我堅決不用金屬刀具切豆腐。必用木勺之類切開。把豆腐放進水裡是愚蠢至極。（選自中公文庫《味覺極樂》）

「嗯，不由得咕嘟一聲的吞了一口口水。」說這話的人是增上寺大僧正·道重信教和尚。在一旁洗耳恭聽的是後來成為時代小說名作家的新聞記者子母澤寬。當時是昭和二年（一九二七年）。

提到江戶的味覺，我就會想起這位道重大和尚。在各界名士的味覺講義中，他從「冷飯加醃蘿蔔最美味」開始，痛快淋漓地高談蘿蔔、豆腐的味道，真是深得我心。蘿蔔「包上海苔，不削皮，啪地折兩段煮」最好。豆腐如前所述，「生豆腐蘸醬油」最好吃。「加糖，加其他東西入味，撒上鰹魚屑」就會破壞味覺，由此可窺見江戶人的脾氣。

既然這次我們要講江戶風味，就拿大和尚提到的《豆腐百珍》來說起。

天明二年（一七八二年），這本書在大阪出版，引起極大反響，馬上席捲江戶，掀起第一波美食熱潮。在此之前，菜譜都是實用性一邊倒，只管介紹各種做法、菜譜。《豆腐百珍》的材料只有一種，卻記載了千變萬化的做法。同時還滿載關於豆腐的和漢文獻和詩歌，使料理也成為一種知識趣味對象。

小吃 **霰豆腐**

① 用伸巾包住，壓到1/2厚

太著急會壓爛，記住要慢慢用力。

有兩塊砧板就方便了。

② 切成1.5 cm的小方塊

放進萬能篩子裏劃圓圈輕輕搖動。二十分鐘後，把豆腐角磨掉，變成球狀……讓正在看電視的老爸來負責這個差事吧。

水平搖動

③ 用190度的高溫熱油炸

溫度低的話水分就會跑掉，高溫過一下，變得乾乾的，變成金黃色後撈起來，趁熱灑上鹽，大功告成！

嘖～

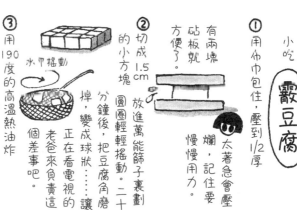

味道豐富 **酥豆腐**

豆腐1/3塊 雞蛋2個

① 用研缽把豆腐研碎，慢慢加用水燒開的雞蛋，充分攪拌。

② 湯汁（海帶、木魚煮出的湯汁）加鹽、醬油調味，煮好後加入①。

這時要像寫「の」字一樣倒入。

轉圜 400cc 用強火

③ 蓋上鍋蓋10秒，熄火。加少許白胡椒，切點秋葵放進去也更美味，也可以澆在蕎麥麵上吃。

用淡醬油看上去更好看。

鬆軟

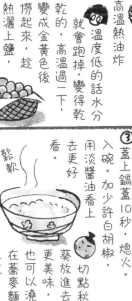

珍饈 和式起司 **味噌豆腐**

① 豆腐壓縮到1/2，用紗布包起，放入豆腐量1/2的味噌入味。

② 有蓋的搪瓷盆最好！千萬別因為味噌太硬想加甜料酒和酒入味。夏天放冰箱，冬天就這樣放一晚上。

③ 剝開紗布，切成自己喜歡的大小。

紅白味噌都可以，若是上等味噌，口味會不同凡響。挑嘴的客人也會不住稱讚。

好好吃哦！

合歡豆腐

名字也討喜

① 年糕和豆腐的切法如下：

5mm厚 年糕
3cm厚 豆腐
橫豎側面疊好後再切整齊。

② 分開倒進熱水。

豆腐浮起來後用漏勺撈起來入碗

別讓年糕黏鍋底，煮軟後撈起來放在豆腐上。

③ 澆上一層厚厚的葛餡粉（湯汁＋醬油＋鹽＋藕粉）然後灑上生薑粉和花鰹粉。

豆腐上的年糕很滑。端上桌的時候可能滑掉，可以用勺子在豆腐中央部分挖去一塊，放上年糕。

八杯豆腐

大名佳饌

① 簡單極了！不需要高湯。

② 六杯水加一杯酒煮，再放入一杯醬油。

③ 煮沸後倒入豆腐，煮至浮起，然後撈出來入碗。

灑上蘿蔔泥和碎海苔。

夏天還常吃一種「釣豆腐」。為什麼叫這個名字呢？因為把豆腐放在井裏用涼井水浸著，吃的時候撈起來。真簡樸啊。

雖然是很簡單的菜，不過想想這可是大名的佳饌，味道又大大不相同了吧。

豆腐乾

夢幻祕傳 獨門祕方

濃度高的！

不過，不能保證一定能成功。豆腐要用含豆質成分多、濃度高的！

① 壓至1/2的豆腐橫切成2cm的豆腐片。正確的做法應該是把豆腐片一片一片攤在手上，撒上鹽……不過，據說也可以用濃度高的鹽水煮。

② 鋪在案板上，在太陽下曬乾。早上拿出去曬，晚上收回來。用繩拴起來，吊在通風的屋簷下再兩星期。連續兩星期。

③ 像削柴魚條一樣用鉋子削下來，過熱水，做成煮食、煲湯、火鍋的料。

④ 硬梆梆 黃色

對豆腐通來說，這是嚮往的珍饌。不過因為是祕傳，所以外行做起來難度很大。據說只有山形還在賣，當地叫做「六淨豆腐」。

此一風潮一時居高不下，其續篇《豆腐百珍續篇》也大為暢銷。光是小小的豆腐，兩本書一共介紹了二百三十八種做法。從此以後，冠名「百珍」的菜譜，長期佔據江戶、大阪出版界。《鯛魚百珍》、《甘薯百珍》、《海鰻百珍》、《雞蛋百珍》等，跟風層出不窮，構築了一個「百珍時代」。

這些料理書到底有多少實用性頗為可疑。因為作者不一定是廚師，多是當時美食愛好者的突發奇想（連試驗都沒做過）。追求的是有趣性，是滿足對食物知識好奇心的書。

讀了這些書實際試做的人大概也很少。為什麼呢，因為這些做法都沒有流傳下來。儘管如此，也足以窺見當時那個時代的文化水準了。我從中選了幾個菜譜，介紹給大家。都是簡單又美味（或許吧）的做法。今天晚餐不妨試一試哦！

說到豆腐，有一個難忘的故事。越後長岡藩王牧野忠敬（年俸七萬四千石），為了改善藩內財政狀況，實行勤儉節約，自己帶頭穿棉衣，吃半塊豆腐當菜，過了五年。主君過得這麼簡樸，家臣也都仿效不迭，效果大好。他當上藩主時十六歲，五年的節約，讓國庫富足豐盈。不過，此後他卻於二十歲時去世了，實在可惜。

江戶後期，每個藩都陷入嚴重的財政危機，不得不實行近乎嚴苛的勤儉節約，很多大名的菜譜上都有豆腐。現存的下野壬生藩鳥居家（年俸三萬石）的飲食紀錄中，菜譜是一菜一湯，除了每月初一以外全是吃豆腐。與此同時，江戶的手藝人卻吃著三菜一湯，平民間流行起「百珍菜譜」。

美食談 PART III

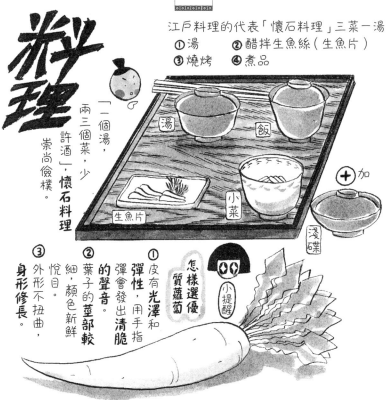

江戶料理的代表「懷石料理」三菜一湯
① 湯　② 醋拌生魚絲（生魚片）
③ 燒烤　④ 煮品

湯

飯

生魚片

小菜

➕加

淺碟

怎樣選優
質蘿蔔

小提醒

崇尚儉樸。

許酒」，懷石料理

兩三個菜，少

「一個湯，

① 皮有光澤和彈性，用手指彈會發出清脆的聲音。

② 葉子的莖部較細，顏色新鮮悅目。

③ 外形不扭曲，身形修長。

空氣變得乾燥涼爽，任何食物都美味的季節來了。松茸、栗子、秋刀魚的熱潮過去以後，蘿蔔就該登場了。

✳ ✳ ✳

蘿蔔一年到頭都可以看到，但是夏天的蘿蔔纖維堅硬，生吃太辣，不入美食家法眼。

天氣越冷，越是細嫩水靈，還甜滋滋的，就像是飛揚跋扈的小姑娘變成了溫文爾雅的淑女。

跟前面提到的豆腐一樣，蘿蔔也是江戶人身邊不可或缺的美食。

明治初期來到日本，發現了大森貝塚的美國生物學家愛德華・莫斯⑯斷言：「日本除了蘿蔔，沒有什麼像樣的蔬菜。」

意外的是，我們熟悉的蘿蔔，竟然是外國傳來的蔬菜。似乎是在鎌倉時代普及開來，日蓮上人所見的蘿蔔是「大佛殿大釘」般細。《徒然草》中把它當藥草提到。室町幕府（一三三八—一五七三年）中期進行品種改良，直到三百年前的元祿時代，蘿蔔才像女性發育一樣進入品種成熟期。

本來是瘦弱單薄的小不點兒外來蔬菜，最後竟然成為最具代表性的蔬菜，果然是灌輸了大和魂的緣故。難怪歐美把它叫做「Japanese Radish」（日本蘿蔔）。

⑯ Edward S. Morse，一八三六—一九二五年，一八七七年在東京的大森車站附近發現貝塚（大森貝塚），並掘出人骨。揭開日本新石器時代的面紗，並邁出了日本近代考古學第一步。貝塚是海岸附近或湖泊周圍部落的垃圾場，由於保存了不易腐爛的骨角器和動物遺體等，並在短時間內形成很厚的貝層，因此便於瞭解文化的變遷。

另外，據說日本原產的蔬菜只有款冬、水芹、土當歸、芥末、蕈菜、薇、蕨菜這七種。蘿蔔可以生吃，煮食，醃食。對暴飲暴食、美容保健、退熱止咳、治頭疼都有療效，既便宜又好吃，簡直全是優點。

據說因為蘿蔔不管吃多少都不用擔心壞肚子，所以我們把演技很爛的演員叫做「蘿蔔演員」。其實不是吃蘿蔔不中毒，而是吃其他食物再吃蘿蔔不會中毒。蕎麥麵、豆腐，所有的料理都可以加點蘿蔔泥。與其說它是佐料，不如說它可以消毒。

這二節我們探索了江戶的美味佳餚。但要享受江戶的美味佳餚，必須擁有「江戶人的舌」。江戶的美味集中在「三白」——白米、豆腐、蘿蔔。再加上大頭魚、白魚，湊成「五白」也可以。共同的特點是清淡、細緻的味道。

能領略到這些「白」的妙處，就能成為江戶一流的美食家。可惜，我們的舌頭已經「歐化」，挑戰起來有些困難。

試著用一週時間「遠離調味料」是個好辦法。「遠離調味料」就是不用化學調味料、辣醬、果醬，光加鹽（當然是黃黃的、笨拙的天然鹽，不是沙沙撒下去的化學合成鈣鹽）。

於是，不可思議地，米的品牌差異，豆腐的豆香，蘿蔔產地的差異，以前沒注意到的細節，都漸漸浮現出來。

這就是「江戶人的舌」。

對江戶人來說，「料理」和每天吃的「飯菜」是不同的。不是為了「填飽肚子」或「吸

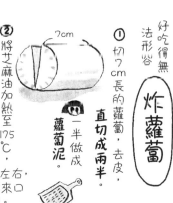

炸蘿蔔

好吃得無法形容 炸蘿蔔

① 切7cm長的蘿蔔，去皮，直切成兩半。一半做成蘿蔔泥。

7cm

② 將芝麻油加熱至175℃，輕輕放入，不斷翻動，約6分鐘後，整個蘿蔔變成茶色。用竹籤試戳，感覺中心部分有點硬最好。

如果溫度只有165℃左右，蘿蔔看上去像煮的，吃起來口感不好，太熱則色澤過頭。

炸好後澆上醬油，放上蘿蔔泥。

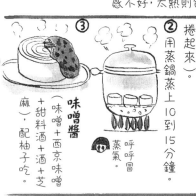

林卷蘿蔔

比醬蘿蔔煮蘿蔔還美味 林卷蘿蔔

① 切4cm蘿蔔，像削蘋果一樣削成捲。

4cm　厚度2mm

中途斷了也沒關係，只管把它捲起來。

② 灑上少許酒，重新捲。最後用牙籤串上固定（捲得太緊不容易蒸，適度鬆鬆地捲起來）。

③ 用蒸鍋蒸上10到15分鐘。

呼呼冒蒸氣

味噌醬
（味噌+西京味噌+甜料酒+酒+芝麻），配柚子吃。

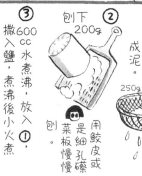

蘿蔔鹹粥

對宿醉有奇效 蘿蔔鹹粥

① 把白飯水洗過，放在篩筐裏去水。將蘿蔔磨成泥。

用鮫皮或是細孔礤菜板慢慢刨。

250g

② 刨下200g

③ 600cc水煮沸，放入①，撒入鹽，煮沸後小火煮6分鐘，放入②，熟了即可吃。

味道清淡。加湯汁反為不宜，醬油也不可加，更不能有藥味。

越前國蘿蔔飯

爽脆可口

① 洗米，加水放置半小時以上（水是米的1.5倍量）

② 蘿蔔去皮，過水，切成 5 mm 的小方塊，去水氣。切成原來的百分之一粗細，橫切較簡單。蘿蔔是米的 2/3 量。

③ 往①中加（少量）和鹽，攪拌，煮飯。

若以為跟茶飯一樣加醬油和酒煮就會美味，那就大錯特錯了。那只會讓蘿蔔味太濃。蘿蔔量為米的一半也很好吃！

杉烤鯛魚

最奢侈的江戶料理至寶公開太可惜的絕技祕傳

① 做法就是用杉木板烤鯛魚，所以材料要精益求精。

·鯛魚 找一家信得過的魚店，老闆問要哪裡產的，請說：「豐後水道」。

·天然鹽 醬油（天然）、芥末

·杉木板 直木紋，厚5mm以下，長10cm以上，寬10cm以上，長30cm左右的杉木板5塊。

② 切三片鯛魚肉，連皮切成厚度5mm的薄片。

鯛魚的收穫季節在11月至3月。放少許鹽，使魚肉不容易黏板，易來起。

③ 杉木板放入比海水還鹹的鹽水中泡15分鐘，放上烤爐前，下面沾水打濕，塗上鹽，不容易燒著。

④ 燒炭，放上杉板，表面乾燥後鋪上魚肉，魚肉變色後加醬油和芥末吃，芥末換成蘿蔔泥也可以。

這是江戶風雅祕傳！跟蘿蔔沒什麼關係，算是買一送一介紹給大家。和朋友一起品味風雅吧！

炭的最佳選擇是紀州備長炭。杉木板烤焦後換新的。

杉木的香味暗暗浮動，別有一番風流！

收營養」，料理是一種風雅。為了生存吸收能量的叫「菜肴」，不是「料理」。「料理」和「識

香」、「插花」同樣是一種「趣味」。

「舌頭解風流」，首先從「三白」開始挑戰吧。讓祖先傳給我們的舌頭發揮威力，並不

是跑個老遠吃高級料理才算是美食家。

江戶的路邊攤

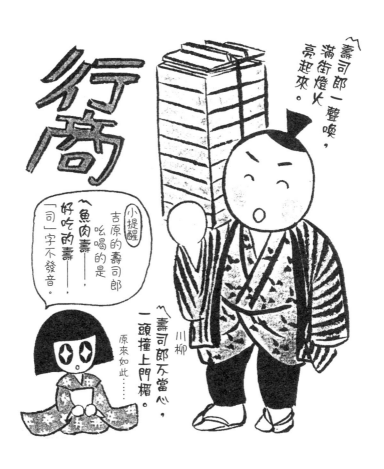

行商

壽司郎一聲喚，
滿街燈火，
亮起來。

壽司郎万當心，
一頭撞上門楣。

川柳

小提醒
吉原的壽司郎
吆喝的是——
〈魚肉壽——，
好吃的壽——〉
「司」字不發音。

原來如此……

假設我們來一趟「江戶套裝」行程。白天當然是遍尋名勝古蹟，到了傍晚才回到旅館歇口氣。我靠在窗邊，遠遠望著街上亮起的朦朧燈火。

❀ ❀
　❀
❀

側耳傾聽街上的聲響。洞光寺的鐘聲在黑暗中波動，是柔軟的佛國之音；小酌一杯後出來散步的人哼著小曲；晚上出來賣東西的人走來走去拖著長調吆喝……

「烏龍麵呀，蕎麥麵呀，」這是賣熱蕎麥麵的商人，他一天的生意已近尾聲。（拉弗卡迪奧·哈恩⑰，選自《日本的風土》）

哈恩聽到的「街上聲響」，大概跟我們聽到的差不多吧。

江戶的街上來往著形色各異的行商。幕府末期來日本的外國人「足不出戶，什麼都能買到」，這說的是江戶的便利之處。其中，做飲食的行商是徹夜營業的。

江戶後期，重商主義政策使庶民生活富足，以前被視為貴重品的燈油也可以隨便買到。於是，到了幕府末期，江戶市民夜生活增多。晚上睡得晚，肚子容易餓，所以小吃攤

一日江戶人

144

⑰ Lafcadio Hearn，一八五〇—一九〇四年，作家兼學者，生於希臘，四十歲到日本，任教于帝國大學和早稻田大學，和日本女人小泉節子結婚後入日本籍，又名小泉八雲，寫過不少向西方介紹日本和日本文化的書，是近世西方有名的日本通。

急劇增加。

現在，徹夜工作時也會聽見憂鬱的喇叭聲。小吃攤的小吃，就像是一陣鄉愁，就算肚子不餓的人也抵擋不住誘惑。

江戶的夜晚，沒有機動車來往。像相聲《賣烏龍麵》裡的老大爺，用破鑼嗓子自言自語地呢喃「烏──龍，蕎麥──」也會有效果。

壽司、天婦羅，現在都登上大雅之堂，但最初都是在路邊攤上賣的。婦女小孩當然不吃，連硬漢老爺們也不敢嘗試這些不衛生食品。

壽司大多是「鰶魚、鯛魚」壽司，壽司郎背著高高疊起的四方盒子，走在花街柳巷，就會有豔麗的姐姐嬌滴滴地上來搭訕：「小哥，等等……」握壽司據說是文政初期由兩國的華屋與兵衛發明的。本來是放在提盒裡沿街叫賣，評價太好，不久就開了鋪子。

司啦鮮魚壽司……」在戲裡，壽司郎都是聲音洪亮的小帥哥，走在花街柳巷，就會有豔麗

飯團也不像現在一樣，直接把生的料放在醋飯上。料本身都是有味道的，不用往手上沾鹽、加醬油，一捏好就可以放進嘴裡。現在，東京還有幾家壽司店（據我所知）有古式的「風味料」飯團。

天婦羅也不是正襟危坐在餐廳裡吃的，而是站著吃的。江戶初期，許多用油的料理都叫做「天婦羅」，其形態、做法也形形色色。中期以後，到了寬政時代，只有「炸麵魚」才算是「天婦羅」了。

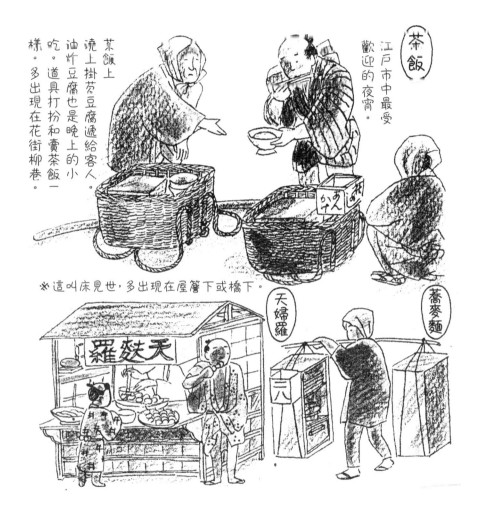

江戶市中最受歡迎的夜宵。

茶飯上澆上掛芡豆腐遞給客人。油炸豆腐也是晚上的小吃。道具打扮和賣茶飯一樣。多出現在花街柳巷。

※這叫床見世，多出現在屋簷下或橋下。

天婦羅

蕎麥麵

天麩羅

二八

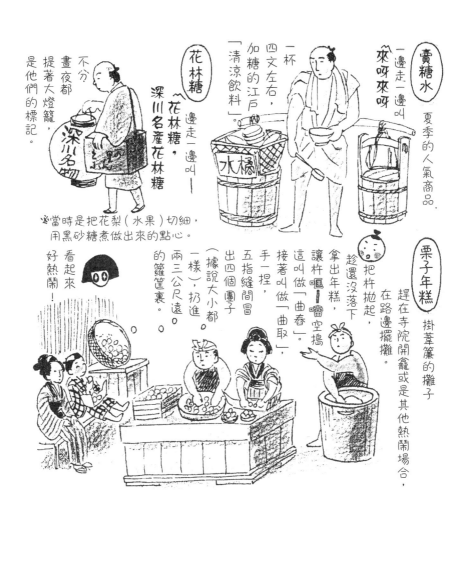

賣糖水 夏季的人氣商品。

來呀來呀
一邊走一邊叫

花林糖

花林糖，
深川名產花林糖

花林糖，
邊走一邊叫──

不分晝夜都提著大燈籠，是他們的標記。

一杯四文左右，加糖的江戶「清涼飲料」。

當時是把花梨（水果）切細，用黑砂糖煮做出來的點心。

栗子年糕 掛葦簾的攤子

趕在寺院開龕或是其他熱鬧場合，在路邊擺攤。

把杵拋起，趁還沒落下拿出年糕，讓杵咚！噹空搗，這叫做「曲搗」。接著叫做「曲取」，手一捏，五指縫間冒出四個團子（據說大小都一樣），扔進兩三公尺遠。的籠筐裏。

看起來好熱鬧！

但是，在京阪地區，說到天婦羅，指的是東日本的「炸魚麵餅」，也就是把魚肉做成餅狀炸出來的。現在，「炸魚麵餅」和「炸麵魚」都可以叫做天婦羅。

路邊攤是可以移動的。設備都用肩扛，所以一切從簡。推車的路邊攤，進入明治以後才出現，規模比較大，固定每天在同一地點出現的路邊攤叫做「床見世」（京阪叫做「出見世」）。拆開可以移動，有公共慶典時即被要求撤去。

這些小型飲食店一條街有一兩家，走著賣的流動貨郎一晚上會有七至十人，都是營業到第二天早上。

江戶和東京一樣，都是夜裡也熱鬧的不夜城。

相撲

PART I

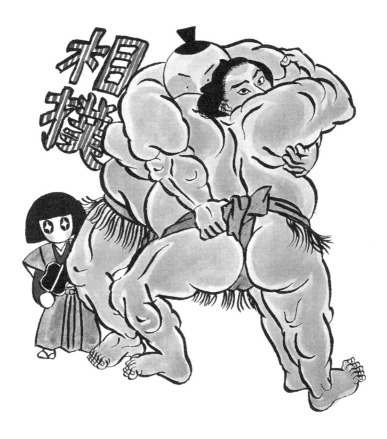

遂心如意讓我當上橫綱⑱ 哦

呀嗨咻嗨呀呀嗨

啊！兜襠描上隅田川紋

百根大梁上蠟鶲棲　喝

晨光中金鴉雨三羽　喝

遙遙望見富士山　喝

通通通打起了大鼓

在那對面的兩國競技館

❀
　❀
❀
　❀

呀，都唱起歌來了，哪還能坐下來安心工作！綠葉初綻，杜鵑初啼，鰹魚上市的季節，對面的兩國競技館也熱鬧起來了。正好，這次我們來看看相撲。

不過，喜歡相撲，大多是因為覺得姿態夠帥吧。

前面說到江戶三大美男，有與力（八丁堀的老爺）、力士和火消頭。到了今天就變成歌

⑱相撲手分為十級，從低至高分別是：序之口、序二段、三段、幕下、十兩、前頭、小結、關脅、大關及橫綱。橫綱是相撲手的最高稱號，也是終身榮譽稱號。

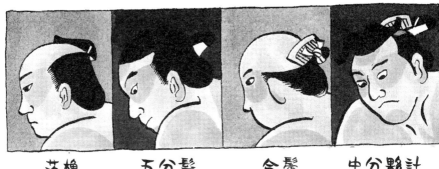

落櫓	五分髮	合鬢	中分髮計
（內斂）	（不良少年）	（運動員式）	（頑皮小子）

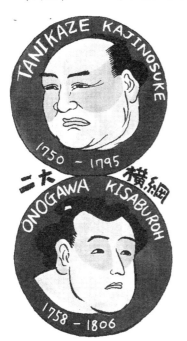

TANIKAZE KAJINOSUKE

1750 - 1795

二大 横綱

ONOGAWA KISABUROH

1758 - 1806

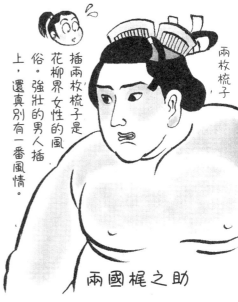

兩枚梳子

插兩枚梳子是花柳界女性的風俗。強壯的男人插上，還真別有一番風情。

兩國梶之助

手、演員和棒球選手。

不過，現在，只有相撲才能看到男人頭上戴著非假髮的髮髻。

我們看到的髮髻是大銀杏式，成為關取[19]就可以梳這種髮髻。過去大家都費盡心機梳適合自己的髮髻，既有夥計髻也有落櫸髻，還有五分髻、合鬢等等，看得觀眾眼花繚亂。

其中，初代兩國梶之助據說是個美男子，上土俵[20]時還要擦白粉，頭頂的頭髮黑光生豔，還要插上兩枚梳子。

關於白粉有很多種說法。其中認為他們不是擦了白粉，而是皮膚像擦了白粉一樣白的說法比較可靠，梳子則是真有其事。

抽上梳子不是容易受傷嗎？不過當時決勝負時用頭頂對方被認為很沒品，所以插上梳子，表示絕對不會做這種事。而且，他還放話，如果有人打掉了他頭上的梳子就算他輸。聽起來很孩子氣。不過，就是這點孩子氣有趣。

於是梳子變得很流行，當時留下了好幾幅插了梳子的力士畫像。

看起來過去的相撲很野蠻，號稱天下無雙的雷電為右衛門曾經在土俵上把對方把對方摔死了。從此以後，他被禁止用巴掌打對方的臉、雙手推對方胸部、緊抱對方把對方摔出去這三招。

提起江戶的力士，首先就要說到谷風和小野川，但我還是忍不住要先說雷電老兄。

根據紀錄，他身高一九七公分，體重一六九公斤，有著比琴風和水戶泉大一輪的巨漢

⑲對「十兩」以上的力士的敬稱。

⑳相撲的賽場。

㉑僅次於大關的力士稱號。

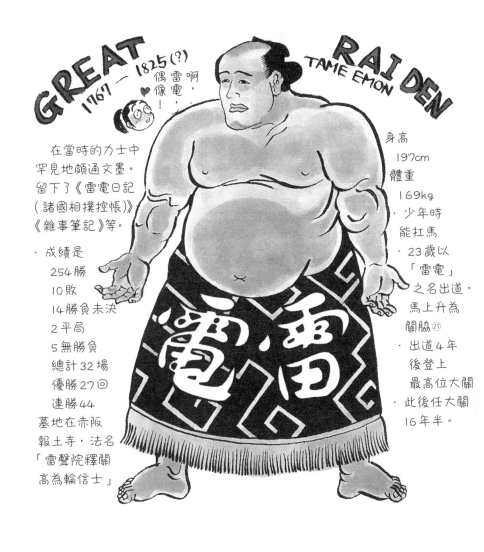

GREAT
1767 — 1825(?)

RAIDEN
TAME EMON

偶像雷啊，
雷電！♥

在當時的力士中
罕見地頗通文墨。
留下了《雷電日記
（諸國相撲控帳）》
《雜事筆記》等。

· 成績是
　254勝
　10敗
　14勝負未決
　2平局
　5無勝負
　總計32場
　優勝27回
　連勝44
墓地在赤阪
報土寺，法名
「雷聲院釋關
高為輪信士」

身高
197cm
體重
169kg
· 少年時
能扛馬
· 23歲以
「雷電」
之名出道，
馬上升為
關脇[21]
· 出道4年
後登上
最高位大關
· 此後任大關
16年半。

體魄。不過，世人都愛錦上添花，實際的體格可能要打些折扣。

這位雷電兄勇猛異常，無人能與他角力，以至於終生都止步於大關㉒。

他為什麼沒能當上橫綱，現在已經成為一大懸案。可能是因為太強了，遭到周圍的忌恨（據說是當時的原大關小錦）。當時的橫綱並不是位次，而僅是稱號，最高位是大關，所以他也不甚執著於此。還有一說，是因為他風采不夠。橫綱專業技術當然要具備，但人格、容貌也要求完美無瑕。雷電不符合這個要求。這個說法感覺像是現代人的推測。

就我個人來講，很喜歡雷電那張臉。

他有很多好玩的故事。例如，海飲二斗（三十六公升）酒，哼著歌悠然而歸，這個傳說還不意外，他還是個女性崇拜者，小女孩在他胸前戳一戳，他馬上誇張地假裝倒地，像電影《○○七》裡的鋼牙和金髮辮子女孩的橋段一樣，非常好玩。

㉒僅次於橫綱的力士。

相撲
PART II

少年時代的朝潮（著名力士）？

不對不對

大童山文五郎七歲時已經有7kg，身高120cm，讓他參加入場儀式是為了吸引觀眾。

相撲和歌舞伎、花柳街乃是江戶的三大娛樂。

歌舞伎、花柳街是軟派的遊戲，硬派能使得上勁兒的就只有相撲了。其熱烈景象自然超乎想像。

前面登場的雷電就曾在土俵上摔死對手。在土俵外，戲裡有名的〈火消頭混戰〉故事，外行人（其實就是會一招半式的消防員），也會鬧出見血的大騷亂。

因入場儀式聞名的不知火光右衛門等人，從京都來江戶的途中和馬夫吵起了架。不管馬夫多強悍，都打不贏專業的力士啊，不一會就被踩倒在地。現在的拳擊手絕不會和普通人動手，但在過去，被不知火踩在腳下還好，馬夫在他腳下仍是不服氣地罵聲不絕。不知火惱怒之餘，兩手抓住馬夫的腦袋，硬生生把馬夫的腦袋拔下來了。

當時掀起軒然大波，馬上被編進了人偶淨琉璃戲。一演到大喝一聲拔出人偶的腦袋，全場歡聲如雷。真是夠轟動的。

再早一點，原大關小錦曾因為一句名言「相撲就是打架」，引起了反對浪潮：「抱著這種心理練相撲簡直是不成體統」、「這傢伙哪明白什麼是神聖的國技！」不過，在江戶，不

光是打架，相撲所至之處必然腥風血雨，平民們還在一旁煽風點火。不過，對這股沒長腦筋的蠻漢風氣，上頭不可能一直都保持沉默。

因此，頒布了許多針對相撲的禁令。不久，風紀得到整肅，類似相撲協會的「相撲會所」經營體制也建立起來，現代的相撲體制出現雛形，這已是江戶後期的事了。

雖說體制建立起來了，幕府末期的天保年間（一八三〇—一八四三年），還是有「看相撲演出是打架的熱身練習」的說法（摘自《愚者論記》），有些傢伙為了想打架去看相撲。怎麼做呢？擠到想揍的對象旁邊一屁股坐下。剛開始只是邊喝酒邊安靜觀看。對方一開始為哪一方喝彩，自己就加倍大聲高呼其敵對一方力士的名字。這時，便點著了打架的導火線。

有人還會大放厥詞地說：「去看相撲，毫髮無傷回來的傢伙最沒用了。」回來還把自己青一塊腫一塊的傷口亮出來向同伴炫耀。

相撲表演就像是火中爆栗子，兇險異常，當然禁止女人去看。

岡本綺堂[21]曾在隨筆《江戶之春》中寫道「允許女人觀看相撲是在明治以後」。三田村鳶魚[24]曾在《相撲故事》中寫道，「享保年間在京都，寬政以後在江戶也有女性看的相撲比賽」。不過，這個例子中也說女性觀看相撲比賽十分罕見，有膽子去看要算是相當悍辣的女性。

[23]岡本綺堂，一八七二—一九三九年，地道的「江戶子」，明治時代新歌舞伎劇開創者，總計寫有一百九十六篇劇本和六十八篇怪談小說，江戶風俗人情小說，被尊為「日本推理小說始祖」。以及眾多怪物帳》。

[24]三田村鳶魚，一八七〇—一九五二年，歷史作家、隨筆家，著名的江戶學學者。

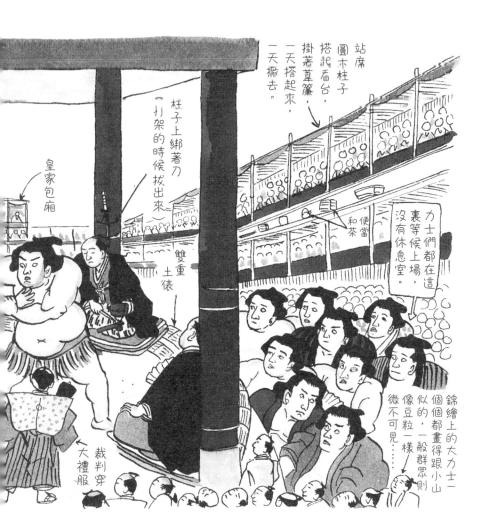

站席

圓木柱子
搭起看台，
掛著草簾。
一天搭起來，
一天撤去。

柱子上綁著刀
（打架的時候拔出來）

皇家包廂

雙重
土俵

便當
和茶

力士們都在這
裏等候上場，
沒有休息室。

錦繪上的大力士一
個個都畫得跟小山
似的，一般群眾則
像豆粒一樣，
微不可見⋯⋯

裁判穿
大禮服

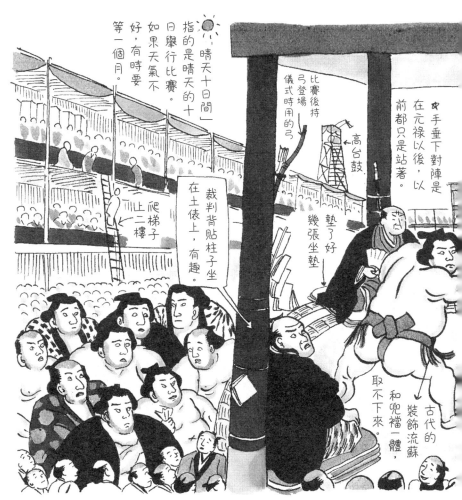

晴天十日間」
指的是晴天的十
日舉行比賽。
如果天氣不
好，有時要
等一個月。

裁判背貼柱子坐
在土俵上，有趣。

爬梯子
上二樓

比賽後持
弓登場
儀式時間用的弓

高台鼓

手垂下對陣是
在元祿以後，以
前都只是站著。

墊了好
幾張坐墊

古代的
裝飾流蘇
和兜襠一體，
取不下來。

眾所周知，江戶的相撲都是在晴天舉行，會場在野外。到了夏天太陽當空酷曬，也沒

有甲子園㉕那種的冰水賣，怎麼忍受這炎炎酷暑呢？他們從上面灑水。打聲招呼「要開始

灑了」。就馬上有人回應：「這邊來一點！」「嗯，好舒服。」不過，美好的瞬間馬上過去，

不久就變成了蒸籠。大汗淋漓的光景，一個個就像蒸紅薯。原來如此，就算不禁止，女人

也沒法待在裡面。

今天，在空調完備、乾淨整潔的競技館（花了一百五十億日元新建的），女性也能安心

享受一場相撲，我心中萬分感激。不過，也還是忍不住很想見識一下「人肉蒸紅薯」的壯

觀場面。

㉕日本高中棒球決賽的主
　場地。完工於一九二四
　年，該年為甲子年，故
　名。

㉖山東京傳，劇作家，浮
　世繪畫家。著有《忠臣
　水滸傳》等。

㉗谷崎潤一郎：一八八六—
　一九六五，日本耽美派
　文學大師。

出版業界通信

榮里畫
選自《山東京傳像》

山東京傳㉖
（1761～1816）
江戶出版界的Super
Star，谷崎潤一郎㉗
級的文豪。同時也以北
尾政演為筆名，成為一
流的浮世繪畫師。

案頭燈火分外溫馨的秋天到了，想讀本書，於是去書店一看，堆滿了小山一樣的各色新書。看看書腰，哪一本看起來都很有意思。常常到了最後不知道買什麼好，兩手空空又出來了。

資訊過剩的現代，要挑選一本書需要一些技巧，反而麻煩。

江戶時代，連印刷機都沒有，書都是一字一句刻在木版上，再一張一張手印的。折好切開，用線裝訂起來，一本書才得以誕生。過程聽起來十分漫長，不過反倒顯出現代人的沒耐性。實際情況是怎樣的呢？

　　❀
❀　　❀

江戶的超級暢銷書是《吉原細見》。吉原在今天，與其說是聲色場所，不如說是銀座的十大班族俱樂部和演藝界、時尚界的結合體。《細見》上記載了妓女的特長、愛好、容貌等，類似棒球選手的名鑑。這比現在的《時刻表》還長銷，每家每戶必有一冊。

現在，ＯＬ、年輕女孩喜歡的《某某羅曼史》之類的戀愛小說，在江戶也是暢銷熱賣。幕府末期發行的柳亭種彥㉘寫的《偽紫田舍源氏》全三十八卷，銷量高達四十多萬冊。內容是模仿《源氏物語》，描寫當時的十一代將軍德川家齊（有妾四十人，兒女五十五人的強

㉘柳亭種彥，一七八三─一八四二年，日本江戶時代後期劇作家，另著有《邯鄲諸國物語》等。

㉙十返舍一九，一七六五─一八三一年，江戶後期的大眾作家，以《東海道中膝栗毛》聞名。

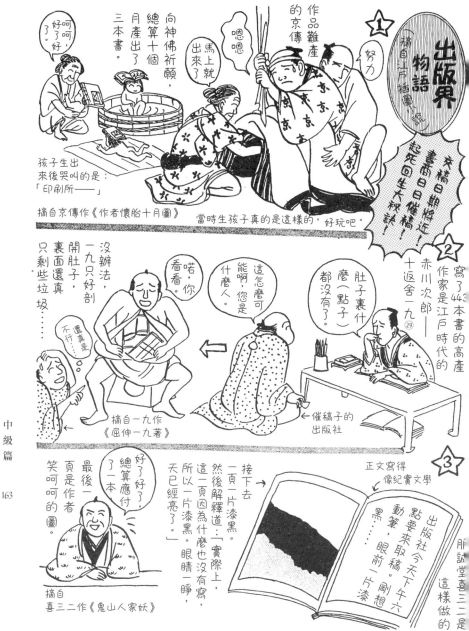

悍人物）後宮中發生的系列羅曼史。

銷量四十萬冊，你大概會想到當時的人口是現在的十分之一，所以粗略算一算，應該是相當於現在的四百萬冊。其實不然。

江戶人讀書，通常不是買來讀，而是從租書店租來讀。所以一本書有幾十個讀者。另外，還有「寫本」這種自製拷貝版。林林總總加起來，四十萬就相當於現在的四千萬了。簡直跟報紙的讀者群一樣龐大。

據說當時的出版社有約六千家。競爭激烈，新書層出不窮，人氣作家的新書能賣到一萬冊以上。這在今天，也相當於銷量幾十萬冊的暢銷書。現在的純文學單行本的發行數以幾千為單位，相比之下，當時真算是「活字中毒」了。

正因為如此，作家為了滿足讀者的需要，也是使盡了渾身解數。

人氣作家的日程排得滿滿的，連睡覺的時間都沒有。日夜都像有把劍在頭上懸著，喝口茶也是牛飲，為了想新花樣絞盡腦汁想到直冒汗。這才憋出了讀者想看的有趣暢銷書，真是夠辛苦了。

驚險 ☀ 刺激
大江戶新聞界

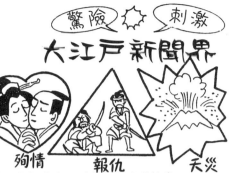

殉情　　**報仇**　　**天災**

☆ 只要登載這三種內容，保證熱賣。
　 銷路不好時就要想辦法捏造。

① 江戶子在遭遇大災難時，
不怨天也不尤人，反而
自己逗樂。

地震、雷、火災神
在猜拳，這
叫做「改頭
換面拳」。

大地震時，這
種印刷品一印
就是300
份。

↖ 破壞之後會有新時代來臨，
　 禍兮福所倚。

② 黑色幽默大鑒定！
安政大瘟疫
《西娜和青藏　攜手邁向淨土》

伴奏者的藝名也夠剽悍！
死本非命太夫、死本猝死、斷氣
引之丞、臨終水之助……etc

♡ 蓮花飄落中，漂亮男女
手牽著手邁向死亡。有
三萬多人死於這場瘟疫！

造鬼運動

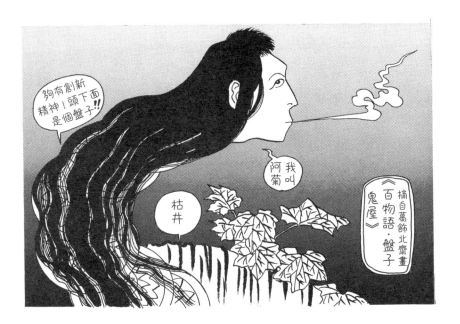

俗話說「熱至秋分，冷至春分」，可過了秋分，還是一片悶熱不見降溫。

大伏天正熱時去爬山游泳，體力消耗殆盡的人，越發覺得殘暑難挨。

蟬聲聽著煩，曬黑了一層皮，整天躺著埋怨「怎麼還不到秋天」也無濟於事，不如開個「怪談會」吧。

說是「怪談」，並不是叫你去裝神弄鬼，而是一幫朋友聚在一起，挨個兒講恐怖故事，也叫做「百物語」。

這可是有兩百六十年傳統的天然冷氣，效果好得沒話說。

所謂「百物語」，傳說講一百個恐怖故事後，就會出現真正的妖怪。真是項危險的娛樂。按照傳說，百根燈芯，每講一個故事就拔一根，講完第一百個故事拔最後一根，黑暗籠罩，妖怪現身……通常大家為了安全，講到第九十九個就不講了。

故事不必親身經歷，聽來的或是亂編的都算數。據說恐怖故事講得越多，令人發毛的氣氛就越濃。（為了不引鬼上身，還是講到第九十九個就休息吧）

現代如果搞「百物語」，十之八九都會是講鬼故事吧。江戶時，鬼故事還不及「不可思議故事」來得主流。

《四谷怪談》[30]中阿岩那樣的「怨鬼」，反而是具有近代精神的。古代的怪談，因果報應的意味不明顯，著重於不可解釋的怪異和恐怖。

例如，各地都有「七大不可思議」。江戶的「百物語」，大多也是這種題材。這些故事的主角，狐狸精要比鬼多得多。

可不能嘲笑這是無知的迷信。

幕府末期的名醫、自然科學的權威桂川甫賢曾經這樣談到來自己家造訪的狸貓：

每晚夜深人靜，我在進行研究的時候，就聽見有人在砰砰敲門。

我說：「狸貓啊，快進來。」門就會輕輕打開。有時我會不耐煩地說：「等會兒，現在不能進來。」它就絕不會進來。有時它也會戲弄我，裝出將軍的聲音，問：「這麼晚了還在幹什麼？」常常被它騙倒。（選自《浮生舊夢》）

讓人不禁感歎，就在不久之前，異世界還離我們這麼近呢。

[30]鶴屋南北所作的著名日本怪談，是日本被拍攝次數最多的鬼故事，其中的阿岩是日本最著名的女鬼。

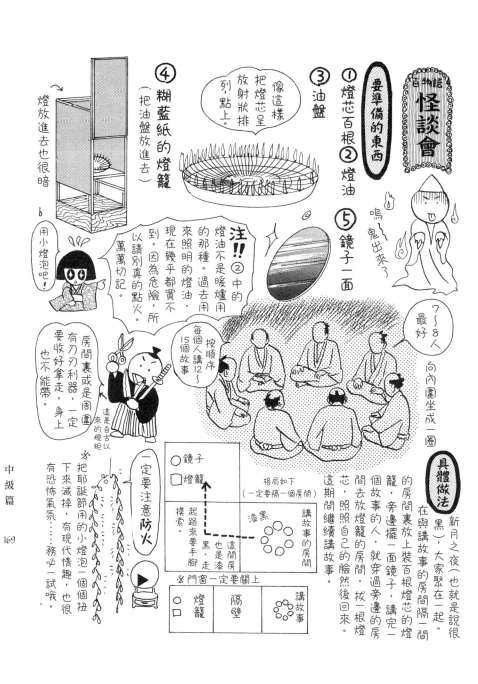

百物語 怪談會

嗚～鬼出來了？

要準備的東西
①燈芯百根
②燈油
③油盤
④糊藍紙的燈籠（把油盤放進去）
⑤鏡子一面

③油盤
像這樣把燈芯呈放射狀排列，點上。

④糊藍紙的燈籠（把油盤放進去）
燈放進去也很暗
用小燈泡吧！

注!!
②中的燈油不是暖爐用的那種。過去用來照明的燈油，現在幾乎都買不到。因為危險，所以請別真的點火。萬萬切記。

7～8人最好
向內圍坐成一圈

每個人講12～15個故事
按順序

房間裏或是周圍有刀的利器，一定要收好拿走，身上也不能帶。
這是自古以來的規矩。

具體做法
新月之夜（也就是說很黑），大家聚在一起。在與講故事的房間隔一間的房間裏放上裝百根燈芯的燈籠，旁邊擺一面鏡子，講完一個故事的人，就穿過旁邊的房間去放燈籠的房間，拔一根燈芯，照照自己的臉然後回來。這期間繼續講故事。

○鏡子 □燈籠
格局如下（一定要隔一個房間）
講故事的房間
漆黑
黑，這間房也是漆黑，走起路來要手腳摸索。

一定要注意 防火

※把耶誕節用的小燈泡一個個扭下來滅掉，有現代情趣，也很有恐怖氣氛……務必一試哦。

※門窗一定要關上

| ○□ 燈籠 | 隔壁 | 講故事 |

本地七大不可思議

唉

放下

一、放下溝

釣魚回來會被叫住「放下——」。放下魚就平安無事，否則會迷路。

咚通

這什麼！

啊

二、洗腳鬼屋

深夜天花板上忽然伸出一隻毛毛的泥腳。洗乾淨就會縮回去。據說是狸貓的惡作劇。

啦啦哩 咚咚鏘

三、狸貓唱歌

在荒原上唱歌，像是在過節。

好像也沒什麼

四、送行燈籠

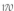

嚇

走夜路時，前面老有個小燈籠晃著。

五、半邊蘆葦

只有半邊有葉子的蘆葦。

下面幾個只是湊數

① 津輕家的鼓

夜深人靜，聽見鼓聲……

② 不滅燈籠

一晚上都亮著。又沒人熬夜，莫名其妙……

③ 松浦家的椎木

巨大的古樹晚上看起來有點恐怖。叫它「怪樹」、「妖樹」多有意思。

從上面挑兩個，就湊成「七大不可思議」了。

第四章 高級篇

HOW TO 旅行 PART I

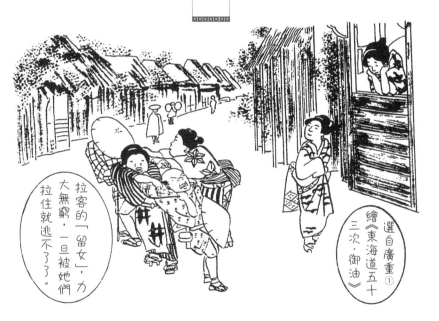

拉客的「留女」，力大無窮，一旦被她們拉住就逃不了了。

選自廣重①繪《東海道五十三次·御油》

溫度宜人，綠葉閃閃發光，風和日麗。梅雨前的這段時間，最適合旅行了。

如果想不同於以往，來趟悠閒的旅行，我向大家推薦江戶時代的步調。因為那時旅行

全靠兩條腿，想不慢都不行。日程上，也不得不盡量安排得寬鬆。

例如五月連假，最多能有十一天。江戶人只能去趟箱根。江之島往返一趟也要花五

天，去趟京都得準備個四十天。

現代人好不容易有個黃金週，可是在江戶人眼裡，連塞牙縫都不夠。

江戶人每天都是星期天。連住在後街長屋的彌次和多喜②，一旦心血來潮，也變賣家

產，瀟瀟灑踏上旅途。

去旅行需要有「往來切手」和「手形」。兩種都是身分證明。「往來切手」由房東、村

官、寺院發行，「手形」由町奉行所發行，都相當於門票。

上面寫著：「此人名叫某某某，生於何處，雙親何人，我擔保此人身分」及「萬一本人

病死途中，請就地掩埋，無須遣送回家。代代皆奉某某宗派，絕非違禁的基督教徒。」

① 歌川廣重，一七九七—一八五八，江戶浮世繪繪師，歌川派之一，《東海道五十三次》畫的是從江戶到京都一路上五十三個旅館街的明媚風光和名勝古蹟。

② 為江戶時代後期的滑稽書《東海道中膝栗毛》中出現的相聲二人組，書中描述江戶到大阪的沿途風光，大受歡迎，後來只要類似的搞笑二人組都會被形容為彌次與喜多。

男

不論晴天還是下雨，斗笠都是必備品。

男人的旅行輕鬆極了。途中沒錢可以邊打工邊繼續旅行。

腰包裏面塞進各種小東西。

平民也可以帶上叫做「道中腰刀」的刀，作為防身用。因為平時沒帶慣，會覺得很重。就算遇到危險，也沒把握拔出來，所以很多人都懶得帶。

葛藤衣箱兩個，用繩子拴起來，掛在肩上。流行一前一後地搭著。

包裹

腰刀包

手背套

用角帶束腰，然後用紫腰在前面打個結。

因為腰包很重，腰帶容易鬆開。

緊身褲　綁腿

是為了怕蟲咬，同時防止皮膚乾燥。

盡量不露出皮膚，

草鞋一雙16文，三天穿壞一雙。

斗篷式的外套像軍服

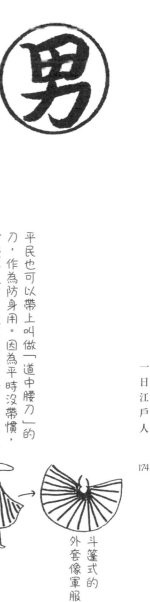

人說「進口的鐵炮、外出的女人」，兩樣都要嚴格檢查。女性的通行證上的畫像比男性的畫像得更細緻。痣的位置、頭髮的長度、傷口、臉上的疙瘩、有沒有鬍子，都要一五一十地畫清楚。

旅行中要穿得髒髒的，不化妝，儘量打扮成醜女。這是最有效的護身法。

（只是到關卡的時候，為了讓人認出自己，要弄乾淨點）

女

像大嬸一樣頭上纏上手巾，能阻擋灰塵。女人不允許獨自旅行。

斗笠

女人和老人都拄拐杖

綁腿　襪子

穿較短的樸素的棉布衣服，繫上腰帶。上面再披一層浴衣繫上衣服，繫上腰帶。浴衣就當風衣穿。（行李由同行的人背）

這不是草鞋，叫做「繫帶草履」。

拖著拖鞋，腳後跟會長繭，容易疲勞，所以拿根繩固定。

隨身帶著洗臉物件、替換的鞋子、裁縫用具、小田原燈籠（手電筒）、書寫工具、常備藥等等，跟現在沒有多大差別。

第一次旅行的人帶一本旅行指南《旅行用心集》很有用。

其中介紹了旅行的心理準備、途中處理麻煩的方法、恢復體力的妙方、防治暈船暈車的法術、注意毒蟲毒草，甚至連綁到樹根和小石頭會消耗體力等都不忘提醒。特別強調了旅途中防盜的對策，相信「天下無賊」並不能保證一路平安，「出門靠朋友」正是強盜會說的話。還有，旅途中千萬不能吵架，要注意「不能嘲笑鄉下人的口音」、「不能跟當地的年輕女人搭話，會招惹禍端」、「不要跟在哼歌的人後面唱歌，會引發口角」、「不要隨便笑」、「別往人多的地方擠」等等，忠告無所不至。

最後，說到最重要的旅行費用，往上沒個限度，最不濟是身無分文浪蕩之旅。一般來講，江戶和京都往返一趟需要四兩（約三十多萬日元）。

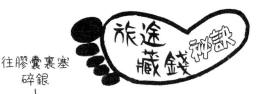

往膠囊裏塞碎銀

啪

塞進腰帶

零錢包

早道：就是零錢包。旅途中基本不會用大錢（就好比不會在地鐵商店用10萬日元金幣買口香糖）。旅行費用準備了4兩，也不能帶4枚金幣了事，一定要換成零錢。行李中現金是最重的。到歇腳地時，先把明天要用的錢塞進「早道」。遇到強盜，扔掉逃跑，大多能撿回一條命。

肩膀會疼

沉甸甸

沉甸甸

把所有財產裝進一個包袱掛在脖子上或是捲在腰間最危險。盡量分散藏在不同地方。而且分散了重量後，走起來也輕鬆。

① 把零錢裝在作成筒狀的腰帶裏縫上。

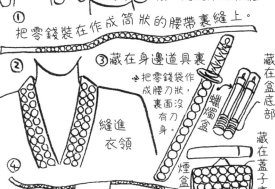

② 縫進衣領

③ 藏在身邊道具裏
把零錢袋作成腰刀狀，裏面沒有刀身。

藏在盒底部

藏在蓋子裏

煙盒

④

有人把碎銀藏在兜襠的繫繩裏。有的小金幣、銀幣只有5~10mm大，光是繫繩就能藏下不少錢。即使被山賊剝光也不用怕了。

總之，因為沒有紙幣，很是辛苦。不過，也可以在錢鋪那裏把現金換成銀票。銀票上有號碼，可以在各地兌換成現金。銀票沒有蓋章就無法兌換成現金，所以很安全。但很麻煩，所以用的人很少。

HOW TO 旅行PART II

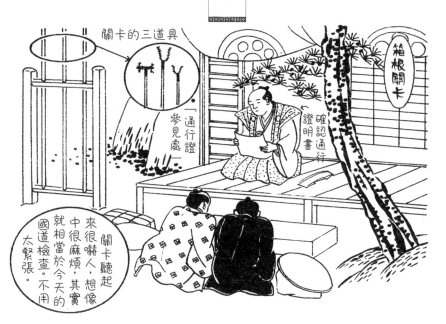

關卡的三道具

箱根關卡

確認通行

證明書

「通行證
參見處」

關卡聽起來很嚇人，想像中很麻煩，其實就相當於今天的國道檢查。不用太緊張。

現在，短途旅遊中最熱門的，據說是香港、台灣、關島、夏威夷等地。

江戶人最熱中的，是大山、江之島，還有伊勢。江戶的旅行，大多都是以「參拜」為目的。大山有「大山石尊大權現③」，江之島有「江之島弁財天」，伊勢有「伊勢神宮」。與其說過去的人比較虔誠，不如說是人們把神社佛閣當做名勝古蹟來觀光。

大家的興趣都在神社佛閣前面的熱鬧街市，以「齋戒結束」為名目，大家一起熱鬧熱鬧，參拜反而足順便帶過。

大山和江之島，在江戶人看來就在箱根附近，而且不需要通行證，來往方便而受歡迎。大山權現是男神，為了圖個好彩頭，很多人回來的時候會去參拜江之島的女神弁財天。江之島的弁財天是江戶子最喜愛的神明，俗稱裸體弁天。名副其實是裸體雕像，冰肌雪膚，抱著琵琶，身姿香豔，私處也雕刻得十分精巧，是鎌倉時代的名品。參拜了弁天菩薩之後，為了平息心中的騷動，可以去島內的旅館或藤澤旅館街④徹夜享受「齋戒結束節」。到達神社前，在品川、川崎、神奈川、保土谷、戶塚等地的旅館街都可能會被旅館的人強拉住，去參加「廟會」，歸程當然也一樣。

③大山阿夫利神社裡供奉的靈石。

④江戶時代有名的旅館街，在去江之島或鎌倉的路上，在今神奈川縣藤澤市。

「去伊勢啊，看看那伊勢路，一生一次，嚮往的聖地，呀嘿咦嘿喲……」如歌裡所唱，去伊勢參拜是老百姓一生的夢想。伊勢參拜熱潮在全國會週期性爆發，每到這時，去伊勢的街道上人山人海，伊勢一帶甚至人滿為患，出現交通堵塞。熱潮大致是每二十年一次，發生在遷宮⑤時，不排除其他時候也會發生。

其中，文政十三年（一八三〇年），南至九州鹿兒島，北到東北秋田，有五百萬人湧向伊勢。這是當時日本總人口的六分之一，真是令人驚異的大移動。背後當然有散布在全國各地的「伊勢師傳」——伊勢神宮宣傳官的ＰＲ（公關）戰術，即便如此，這個數目也還是不得了。變成了這種空前的熱潮時，就像蝗蟲過境一般。喝酒、唱歌、跳舞，一起襲擊富商，闖入奉行所，不交通行證闖過關卡，簡直拿他們沒辦法。沿途人家都拿出酒飯款待，就盼著這群大爺趕快離開。

⑤神社主殿的修理、再建時舉行的儀式。

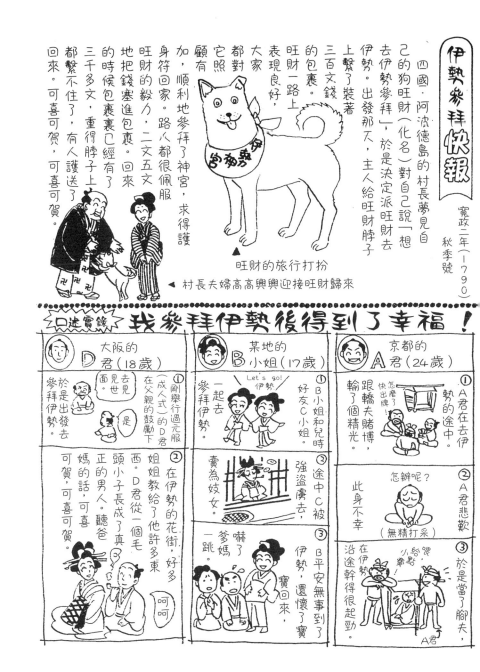

伊勢參拜快報

寬政二年（一七九〇）秋季號

四國・阿波德島的村長夢見自己的狗旺財（化名）對自己說「想去伊勢參拜」，於是決定派旺財去伊勢。出發那天，主人給旺財脖子上繫了裝著三百文錢的包裹。旺財一路上表現良好，大家都對它照顧有加，順利地參拜了神宮，求得護身符回家。路人都很佩服旺財的毅力，二文五文地把錢塞進包裹。回來的時候錢塞進包裹已經有了三千多文，重得脖子上都繫不住了，有人護送了回來。可喜可賀，可喜可賀。

旺財的旅行打扮

▲ 村長夫婦高高興興迎接旺財歸來

口述實錄 我參拜伊勢後得到了幸福！

京都的A君（24歲）

① A君在去伊勢的途中。跟轎夫賭博，輸了個精光。 怎麼出牌？ 快出牌！

② 怎辦呢？ 此身不幸 A君悲歎（無精打采）

③ 於是當了腳夫，在伊勢沿途幹得很起勁。 嗯，小給點賞錢 A君

某地的B小姐（17歲）

① B小姐和兒時好友C小姐一起去參拜伊勢。 Let's go! 伊勢

② 途中C被強盜擄去，賣為妓女。

③ B平安無事到了伊勢，還懷了寶，爹媽一驚，嚇了一跳。 爹媽

大阪的D君（18歲）

① 剛舉行過元服（成人式）的D君在父親的鼓勵下 去見世面 是 去見世面

② 在伊勢的花街，好多D姐姐教給了他許多東西。D君從一個毛頭小子長成了真正的男人。聽爸媽的話，可喜可賀，可喜可賀。 呵呵

江之島
弁財天

妖豔無比……
彩色，志面
光滑，栩栩如生，

想去「齋戒結束節」
玩的丈夫們大肆宣傳，
據說夫婦參拜弁天
就能懷上孩子。

旅館拉客必殺技

① 兩個人看準一群人中最弱的一個人，
抓住兩臂。

咦
哇

② 第三個人推腰，把這傢伙拖進店裏。

③
真沒辦法
……

一個跟一個

抓住一個人
質，其他人
也只好住這
家店了。

〔參考圖書《江戶之旅》今野信雄 著（岩波新書）〕

春畫考　PART I

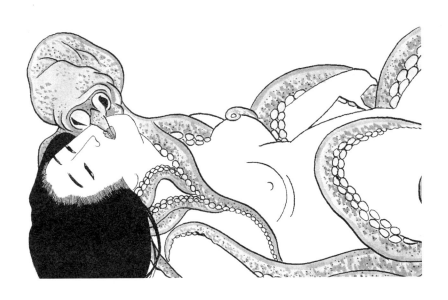

要找個深諳玩樂之道的朋友，一定要找江戶人。

他們能從小事中找到樂趣，就算囊中羞澀，也能找出玩樂的方法。現代人把工作和玩樂對立起來，退休後常會感到空虛寂寞，懷疑自己一輩子到底是怎麼回事。江戶人則覺得工作和玩樂的關係就像夫妻之間，兩者要好好相處，互為裨益，真是聰明極了。

關鍵在於興趣盎然。就讓我們學習江戶人的樂天精神，當一天江戶人。

⁂ ⁂ ⁂

好，我們來看看「春畫」。江戶時代，一般把春畫叫做「笑繪」。它還有個隱晦的稱呼叫做「和卬」，取「笑」的發音第一個字母的發音為「和」。為什麼叫「笑繪」呢？就算你臉上烏雲密布，偷偷地給你這種描繪人類嚴肅神聖行為的畫，也會博得你破顏一笑。比起「封裝本」這種毫無味道的稱呼，「笑繪」這個名字既大方又幽默。

春畫中，最上品的是讓姑娘和武士看一眼就能「噗」地偷笑出來。讓姑娘看了害怕，讓武士大怒的，就不夠聰明了。

本來男女交合是繁榮的象徵，還可以以此來祈禱五穀豐登。日本是個農業國，有這種傳統。交合是生產性的、有活力的好事。不是陰而是陽，不是負而是正。是充沛強壯力量

喜多川歌麿

擅長描繪香豔溫馨的片刻，無人能出其右。有帝王的威嚴。

溪齋英泉

他筆下的女人，不論是少女還是妓女，都是這種眼睛，有點毛骨悚然。

鳥居清長

看起來像小貓在曬太陽。婦人的表情真舒服，老公正在後面加把勁。真想給大家看看。

的象徵。因此春畫也被叫做「勝繪」，據說常被帶到戰場，或是塞進盔甲裡。

將性的快樂視為道德敗壞，只有在宗教統一的國家才會發生。日本有八百萬個神[6]，是一個無宗教的國家。關於性，一直保持太古以來的大方態度。

江戶時代的繪師、作家，無一例外都畫過春畫。不論是寫《里見八犬傳》的正統派曲亭馬琴[7]，還是畫《東海道五十三次》的多愁善感的歌川廣重，都不例外。

春畫本的稿費很高，有人說他們是為了生活不得不畫。依我看來，真的這樣的話，他們應該諾名才對，把廣重改成好重，傻子才看不出來呢。

繪師和作家為了讓別人知道，這幅畫是自己畫的，會在畫裡偷偷地畫上自己的落款，或是在文字裡提到自己的名字。也有人畫春畫完全與工作無關，不過讓人感覺到他們是「反正要畫不如高高興興地畫」這種典型江戶人的想法，樂觀可愛。

繪帥的化名本身，也像在惡作劇。

北齋叫做「鐵棒滑溜」（太強了!!），英泉叫做「淫亂齋」、「好女軒」，國芳[8]叫做「剛剛好」（什麼剛剛好？）、「國盛淫水亭開好」（這也可以？），一見就讓人噴飯。

關於北齋，有兩個南轅北轍的說法，有人說他很討厭春畫，還有人說他一生都對春畫孜孜不倦。他自己設計畫中台詞，自己寫畫中文字。……我自己也希望他不是硬著頭皮在畫。

另有繪師公開宣稱：「俺就是畫春畫的。」

那就是溪齋英泉。

⑥日本神道把信仰和敬畏的對象都稱做神，八百萬是形容神之多。

⑦曲亭馬琴，一七六七一一八四八，江戶後期讀本作者，作品《里見八犬傳》是宣揚禮義忠孝的故事。

⑧分別指葛飾北齋、溪齋英泉和歌川國芳。

他是武士家庭出身。當時浮世繪師被稱為紙屑繪師，是個下賤的職業，他也算是淪落風塵。於是，他越發把世間看做一個玩笑，沉溺酒色，聲名狼藉，以致被貼上「頹廢美（也叫腐敗美）繪師」的標籤。

不過，看看他的玩具畫（兒童畫）、名勝畫，卻讓人感覺溫暖貼心。原來這傢伙內心還是挺認真嚴肅的，他是在認真地扮演不良繪師，他豪言壯語宣稱「俺就是畫春畫的」。比起普通的浮世繪，他在春畫本上畫的美女更有一種驚心動魄的美。為什麼這種力作不畫在普通的美人畫裡，真讓人為他著急啊。不過，這就是英泉，那種姿態真是令人又恨又愛。

話說回來，春畫就是光著身子擺出各種姿勢，畫工好壞一目了然。實際上，大部分春畫都讓人覺得噁心。

不過，如果是一流繪師畫的，就會感到很大方，甚至有種清潔感。真是不可思議。

其中最具「清潔感」的是鳥居清長，他的春畫連有潔癖的小姐也能鑑賞把玩。

有洛莉塔趣味、公主趣味的是鈴木春信。用色也十分可愛，最適合入門者。

質感高級的是鳥文齋榮之。他是俸祿五百石旗本老爺中的怪胎。本來應該畫些高雅題材，但他就是愛搞怪。畫技一流，鮮明生動，精妙絕倫。

官能美首推喜多川歌麿，從畫上彷彿能感受到肌膚的溫暖。

北齋已到達造型美的境界，是嚴肅的寫實派。讓人不得不讚佩地嘆道：這老頭真不簡單。

英泉則近乎殘酷地把女人身上隱藏的娼婦性暴露出來，說是「笑繪」，也是自嘲的笑。

描繪現代的性享樂的，是歌川派。

其中的代表是歌川國貞和歌川國芳。擅長描繪妖豔多姿江戶女的是國貞，擅長描繪庶民日常生活的是國芳。兩人都擅長抓住性的快樂的嗜虐性，畫複雜的題材。

這些春畫本，應可說是與江戶人交往的通行證。

能瞭解江戶春畫的妙處，也就能輕鬆融入古老江戶了！

歌川國芳

男人的眼神畫得十分傳神。幕府末期的寫實主義，完全沒有浪漫情調。

高級篇

189

春畫考 PART Ⅱ

好，接下來是春畫考第二彈！呃……這一次，我為了寫春畫考，翻遍了市面上賣的浮世繪春畫集，真有種筋疲力竭之感。到處不是修訂就是馬賽克，圖版模糊不清，顏色難看，刪減後看不出整體的構圖，精選版裡甚至一頁中毫無脈絡地列上八幅春畫，真是太過分了。

不過，擔任編輯工作的研究者都很認真。例如，作者在序中談到已故的春畫收集家M博士在過世前，把畫稿託付給他：「一定要讓春畫確立為美術的一種，請你要成為優秀的學者！」

……這時，我眼眶熱了。這個工作，一定要有人來做。我再次下定決心，一定要有人留在世上，完成這件工作。此後，我放棄了大學的教書生活，把所有精力放在研究上。春畫是我情有獨鍾的研究。……世界上哪個文化圈，哪個國家，有這樣的藝術？如果說日本有引以自豪的美術，那只能是春畫。（選自福田和彥⑨著《浮世繪‧愛的繪畫》

⑨福田和彥，一九二九年生於大阪，世界性學會會員，浮世繪史學家。

正因為研究者如此真摯的態度，圖版的不完美才讓人覺得更可惜。

研究者們都極力辯護：「春畫並不猥褻。」但是，市面上販賣的這些不完整的圖版，並不是猥褻不猥褻的問題，而是變成了異形、畸形畫。這樣不完整的碎片甚至無法成為史料，更不用說鑑賞了。

春畫的領域完全是個未被開發的世界，現存的原版畫極少。保存這些原版的圖書館，不但不對外公開，連研究者都不被允許鑑賞。結果，變成了有財力人士才能收集，在自己家一個人，張張確認，自得其樂的作品。一般研究者對這一領域敬而遠之，也是必然。而且，辛苦進行的研究，不能如願發表，還被別人貼上「研究那種玩意兒的人」的標籤，以有色眼光看待。

確實，春畫九成是垃圾，只有剩下的一成是有價值的。但是，就如同納粹時代的猶太人，所有的春畫都無一倖免地遭到貶低。嚴格地講，那九成的垃圾中，也有很多是非常有價值的風俗史料。

身在現代的我們，可有資格去嘲笑黑田清輝⑩所處的那個往裸體婦人像上蓋圍裙的時代？

春畫到處受到歧視。例如我說：「有時也會看看春畫。」對方即會反問：「看春畫？」以至有此初見面的人一看到我便說：「聽說你喜歡看春畫啊。」令人有種很不愉快的心情。

⑩黑田清輝，一八六六—一九二四，日本近代的西洋派畫家。

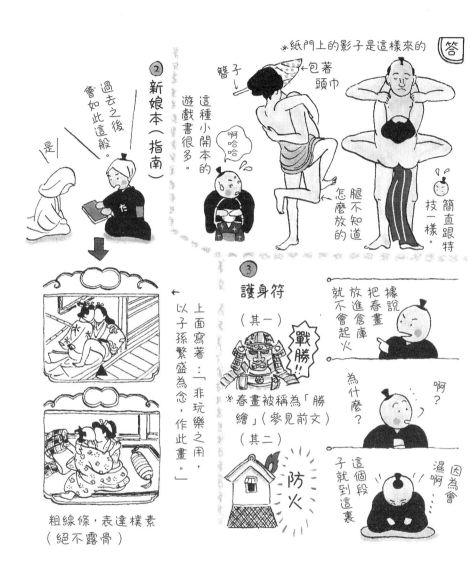

※紙門上的影子是這樣來的　答

簪子
←包著頭巾

啊哈哈

腿不知道怎麼放的

簡直跟特技一樣。

② 新娘本（指南）

過去會如此這般。

之後會如此這般。

是

這種小開本的遊戲書很多。

←以子孫繁盛為念，作此畫。

上面寫著：「非玩樂之用，

粗線條，表達樸素（絕不露骨）

③ 護身符

（其一）

據說把春畫放進倉庫就不會起火

戰勝！！

※春畫被稱為「勝繪」（參見前文）

為什麼？

啊？

（其二）

防火

因為這個段子就到這裏

濕啊

江戶時代，春畫本的專業作家很少，而是一般畫家順便畫的。所以，無論是京傳還是北齋，只要查查他們的簡歷，都會發現他們也畫過春畫本。

到了現代，從整體看來，可以說是極少數的專業作家，在滿足整個日本的需要。它已經成為一個特殊分工。

如果像江戶時代那樣，既然圓山應舉⑫畫過春畫，那麼東山魁夷⑬也可以畫春畫；既然荻生徂徠⑭能寫黃色小說，那井上靖⑮寫黃色小說應該也沒什麼好稀奇的吧。

三幅一組畫軸、六曲屏風、訓誨畫、兒童畫、春畫，江戶繪師什麼都能畫，可稱得上是技冠群倫。

這種卓絕的平衡感，不光是繪師，在很多江戶市民身上都能看到。

文化需要玉石混雜，互相刺激，互相激發，才閃耀光彩……江戶人一定是深深懂得這個道理。

⑫圓山應舉，一七三三—一七九五，江戶中期畫家，將遠近、寫實融合進傳統裝飾畫，是圓山派創始人。

⑬東山魁夷，一九〇八—一九九九，日本昭和時期的代表作家。

⑭荻生徂徠，一六六六—一七二八，江戶時期的儒學家、思想家、文獻學家。

⑮井上靖，一九〇七—一九九一，日本現代重要的小說家，多以中國和日本的背景作為他歷史小說的題材。

⑯平賀源內，一七二八—一七八〇，江戶時代的植物學家、蘭學家、作家、發明家、畫家。一說他於一七九八年刊行的《四時交加》的繪本序文中首先提出「漫畫」一詞。

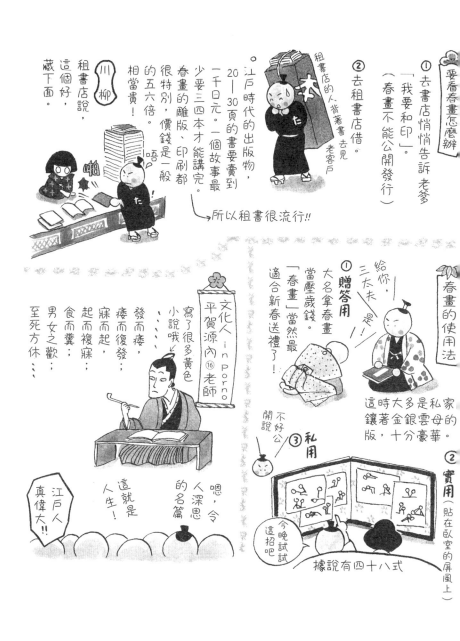

要看春畫怎麼辦

① 去書店悄悄告訴 老爹「我要和印」。
（春畫不能公開發行）

② 去租書店借。

租書店的人背著書去見 老客戶

所以租書很流行!!

川柳
租書店說，這個好，藏下面。

江戶時代的出版物，20—30頁的書要賣到一千日元。一個故事最少要三四本才能講完。春畫的雕版、印刷都很特別，價錢是一般的五六倍，相當貴!

春畫的使用法

① 贈答用
大名拿春畫當壓歲錢。「春畫」當然最適合新春送禮了!

給你，三太夫，是!

這時大多是私家鑲著金銀雲母的版，十分豪華。

② 實用（貼在臥室的屏風上）

今晚試試這招吧

據說有四十八式

③ 私用

不好公開說

文化人 in Porno
平賀源內⑯ 老師

寫了很多黃色小說哦

嗯，令人深思的名篇

發而痿，痿而復發；麻而起，起而複麻；食而糞，糞；男女之歡；至死方休⋯⋯

這就是人生!

江戶人真偉大!!

創意

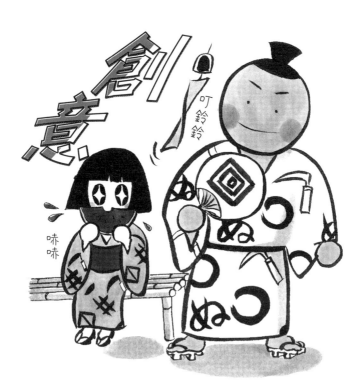

現在是夏天。在炫目的陽光下，走在街上的女性身影也更鮮亮了。風中飄揚的長髮，耳垂上的櫻蛤耳環，曬成小麥色的肌膚配上白背心，真是迷人的浪漫詩篇。

江戶的年輕人們，自然也在女性的夏日裝扮上大吃冰淇淋。洗過的頭髮、細心護理的肌膚（當然化妝了）、剛上身的新浴衣、新款團扇。誇獎江戶的女性時會用到「清爽」、「乾淨俐落」等形容詞，夏天的打扮就是典型。

我小學時，不管小孩還是母親都穿T恤。當時T恤是新潮文化。原來的內衣變成了普通外衣。最近，巴黎服裝發表會上，出現了T恤式的正裝。T恤代表著高度成長期的樂天精神。

江戶時代的浴衣，地位和現在的T恤差不多。本來是名副其實在洗澡時穿的衣服或是內衣，但隨著市民文化的興起，它成為了一種休閒裝。由於它本來就跟傳統、儀式無關，所以在創意上也是充滿了玩心。

設計傾向大致分為兩類，一類叫做「判物」（畫謎），是一種富機智的猜謎紋案。乍看時不知道是什麼，但熟悉時尚的人馬上能會意。

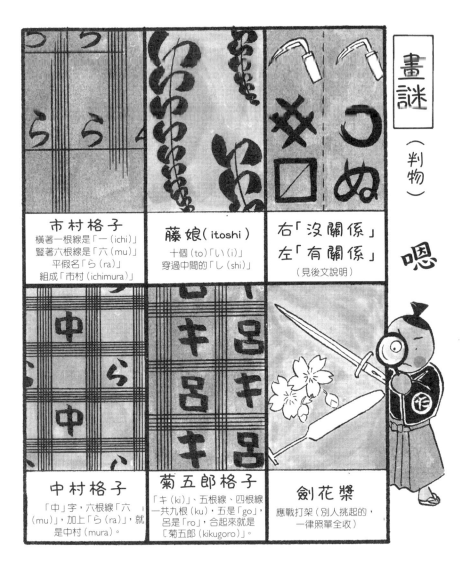

市村格子

橫著一根線是「一 (ichi)」
豎著六根線是「六 (mu)」
平假名「ら (ra)」
組成「市村 (ichimura)」

藤娘(itoshi)

十個 (to)「い (i)」
穿過中間的「し (shi)」

右「沒關係」
左「有關係」

（見後文說明）

中村格子

「中」字，六根線「六
(mu)」，加上「ら (ra)」，就
是中村 (mura)。

菊五郎格子

「キ (ki)」、五根線、四根線
一共九根 (ku)，五是「go」，
呂是「ro」，合起來就是
〔菊五郎 (kikugoro)」。

劍花槳

應戰打架（別人挑起的，
一律照單全收）

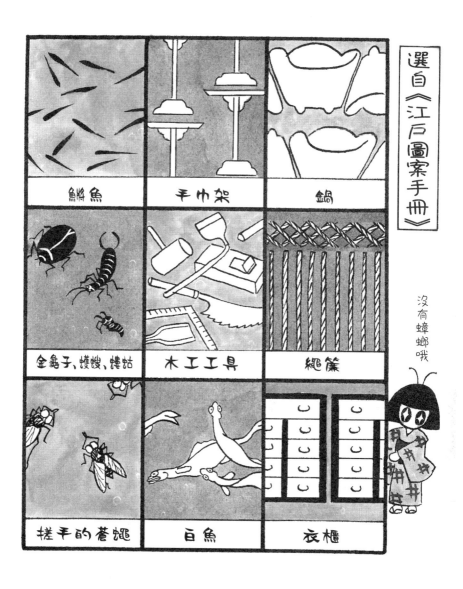

選自《江戶圖案手冊》

鱂魚　　毛巾架　　鍋

金龜子、蠼螋、蟋蟀　　木工工具　　繩簾

搓平的蒼蠅　　白魚　　衣櫃

沒有蟑螂哦

例如，「鐮刀（kama）」圖案加上圓形（wa）加上平假名「ぬ（nu）」字，就是「沒關係（kamaiwanu）」這個創意來自成田屋的市川團十郎在舞台上的名台詞。團十郎也被叫做「沒關係團十郎」。穿上這個圖案，江戶子就會跟你打招呼：「喲，你是三升（團十郎的家紋）的粉絲啊。」

這個圖案太流行，以至於應運出現了「鐮刀（kama）」加「井」字「i」加「升（masu）」的「有關係（kanaimasu）」圖案。

同類的還有「斧頭（yoki）」、「琴柱（kotoji）」、「菊（kiku）」組成的「聽到好消息（yokikotowokiku）」、「劍（ken）」、「花（ka）」、「櫂（kai）」組成的「接受挑釁（kenkakai）」、「鐘（kane）」、「水映雲（mizunikumo）」組成「金子（kane）往外冒」，平假名的せ（se）包在圓圈（wa）裡、て（te）加上「寶座（goza）」就是「承蒙您照顧（sewadegozaru）」。

由此可以窺見江戶的機智灑脫。

另一種是正統派，欣賞圖案本身。例如浴衣上滿是漁網圖案，巨大的伊勢蝦、章魚、鯉魚躍然其中，構圖生動鮮活。或是染成藍色的近江八景，豪華奢侈。這些可以算是美術工藝品了。

這種「具體圖案」設計中，也有江戶獨特的味道。現在仍然廣為日本大眾喜愛的「花鳥風月」當然是代表性主題。「江戶風味」的圖案在今天的我們看來，仍然感到驚訝和新鮮。

章魚、烏賊、甲魚、鰻魚只是冰山一角，連蜘蛛、牛虻、蜈蚣、蚯蚓、線蟲，甚至螞

蟲都能成為圖案主題。

北齋為手工藝師畫的圖案集中，有牛虻倒停在松茸上搓後腳的圖案。不過，看上去一點不覺得奇怪，反而非常可愛。由此可知，江戶人並非只因為喜歡，便創造圖案。

歌麿和伊藤若沖⑰描繪秋草叢裡各種各樣的秋蟲的姿態，他們的眼睛正是江戶人的眼睛。

出於同樣的感性，日常用具也常常被設計成紋面。

手鏡、扇子、纏線板算得上優雅，剪子、衣櫥、水盆、起子、釘子、插拴、梯子等大件工具，鍬、鋤子、柴刀等農具，毛刷、掃帚、撣子、算盤、手巾架都被設計成紋面。

不重正裝而重便裝，不崇尚奢華而親近卑俗，我想這就是江戶的精神。

⑰伊藤若沖，一七一六—一八○○，江戶時代的繪師，擅長花鳥畫，特別擅畫雞。

奇裝異服

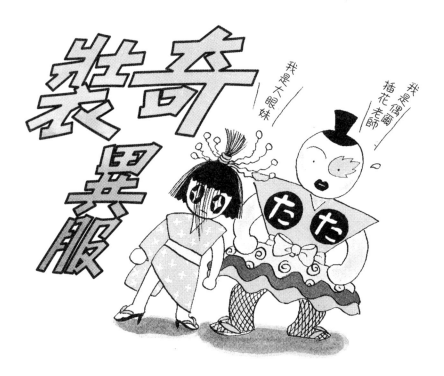

東京有個原宿街區，那裡聚集了走在時代最前端的潮男潮女，其中極前衛個性派的團體，一眼看見總讓人嚇得倒退兩三步。

大人們雖然微微羨慕他們的自由奔放，但仔細一想，又皺起了眉頭。

江戶也有這樣的年輕人。

下面兩頁畫的是他們的時尚典型。有點像後援會又有點龐克風，某些細節跟現在的時尚驚人相似，真是不容小覷。

這些打扮出眾的傢伙被叫做「奇裝異服者」。

「傾ぶ」（奇裝異服）指的是「惡作劇」、「放縱」、「好色」的意思。奇裝異服者，簡言之就是打扮閃亮，華麗到沒藥救的傢伙。

成為「奇裝異服者」的，大多是富裕的市民子弟。有錢又有閒，所以一心研究時尚，又沒有什麼規範，每個人的打扮各不相同。不過，都有著共通的審美意識。

例如，做新衣服時，故意用看起來很舊的布料，讓衣服看起來樸素。把新木屐的齒特意磨低，讓它看起來像舊的。

但是，衣服裡子卻請著名的繪師來繪製圖案，或用著名書法家的字。在這種看不見的地方花錢，表現他們的品味，最後甚至用縐綢做兜襠。不過，穿上去應該不太舒服吧。

外面打扮得閃閃發光太俗氣了，乍看簡單樸素，但是真的花了大錢，這才叫做品味。這種糾結的審美意識，貫穿在生活各個細節中。剛去理髮店做的光溜溜的髮型很俗氣，要弄亂點才夠新潮。魚也不能吃高價的鯛魚，而要吃斑鰶魚。

他們眼裡，最土氣的是武士階層的裝束。大奧女性的絢爛豪華衣裝，武士一板一眼的裝束，都是嘲笑的對象。而且，市民階層已經有了嘲笑武士的自信和實力。因為到了江戶期，市民階層已經有了雄厚的經濟實力，其實力甚至超過武士階層。

經濟上富裕了，就開始干涉文化，於是誕生了市民文化。

他們的個性覺醒，並將之大大解放開來。

另一方面，社會體制也提供了個性解放的空間。江戶時代的人認為，禁令太多令他們生活得綁手綁腳，但其實那段期間並不太長，實際上江戶人一直優遊自在地生活在漏洞百出的體制中。

即使說起幕府制定的法律，也只有一百多條，其餘完全交由個人的公德心來判斷。既然法律都「隨你便」，就產生了「隨自己」的想法過生活的氛圍。

那些奇裝異服者便是這種思想的最好展現。

人們雖然詫異於他們的出現，但還是尊重他們的自主權。潮男潮女也只是任性地「怪

異」，待熱過以後就專心做正事了。

他們並非反體制、反世俗，只是隨心所欲地胡鬧一番罷了。

現代是否還有奇裝異服者呢？當然，現代人是尊重「個性」的，但是，真正有個性的人很少。大多數人只是在不觸犯集團規範的前提下，小心翼翼地滿足自己的個性。

試試用另一個角度看看這世界吧。也許你會發現別種風景。

塗上一種叫「青黛」的青色。或是過4、5天，讓頭頂變得像天鵝絨。

冒出的間隙正好

本多髻
細長的髮髻

銀煙管
上面雕著蛇、蚯蚓、鼻涕蟲、蜗蚣等怪異的動物圖案。

一般的髮髻
這樣剃去頭頂頭髮

本多髻把這一部分也剃掉了，所以髮髻比較細。

長外褂
基本上拖到腳。黑色。裏子染上奇形怪狀的畫。腰帶和內衣是紅色。寬幅腰帶束在胸部高處。

外褂鈕很長
鈕的頭兒上是翡翠、琥珀、珊瑚等。

看起來不像是新做的，選用看起來有點舊（實際上是新的）的布料。

把眉毛拔細，叫做刈田眉。

塗白粉，眼眶塗紅色。

女子部

瀏海
一般女子把它
梳起來。

把瀏海梳起來，
插上梳子，
很吸睛。

頭髮是剛洗過的
不抹油，不梳鬢，
亂捲成一團。
叫做「趕急亂挽」。

腰帶舊而樸素，
鬆鬆地靠下繫著。
胸部鬆鬆垮垮，
可以從衣服裏
伸出手來。

衣服貫徹樸素，
有時用男裝的布料。
看上去像棉布的
絹最好。

白粉很薄

眼睛和
眉毛之
間塗上
淡紅

眉毛不修

眼眶深紅，
看起來像醉了

上嘴唇塗紅，
下嘴唇要塗好幾層，
塗成彩虹色。閃著
紫色和綠色的嘴唇。

☆皮膚要用「糠袋」
好好打磨。就是
所謂的「俏麗洗練」。
以自身皮膚為自豪，
所以不塗白粉。

隨便披上男人的
外褂，鬆鬆垮垮
落在肩部。

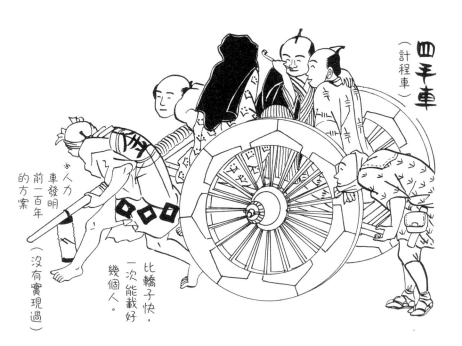

江戶未來世紀

四手車
（計程車）

人力車發明
前一百年
的方案
（沒有實現過）

比轎子快，
一次能載好
幾個人。

俗話說「一年之計在於春」。一年初始，按慣例要展望新一年的前景。雖說這是紙上談兵，不過幻想一下未來世界，還是能激起萬丈雄心。

對江戶人來說，我們現在的世界就是「未來」。那麼，他們想像的「未來世紀」是什麼樣子呢？

三百年前，江戶中期的大眾小說中，曾經流行過「未來幻想小說」。

未來幻想小說開頭都沒有具體寫明是多少年以後的事，總之，是各位讀者不可能親眼見到的未來世界。作者和讀者都知道這是開玩笑，寫出來只為博君一笑：「哈哈，原來還有這等事啊。」但是，從我們這些未來人看起來，有好多都成了說中的預言。

總括起來，江戶人腦中的未來世界是這樣的：

① **沒有季節界限**。(瓜果水產盛產季大幅提前)

② **一切講求高級，極盡奢華後，走向狂熱**。(走向個性化流行，回歸古典，懷舊重領風騷)

③ **女性在各界大展身手**。(沒有男性獨佔的領域)

④ **破壞自然**。(深山建起了房子，神聖的山變得庸俗)

⑤ 專業和業餘的界限消失。（特別是演藝界）

⑥ 現在家裡做的東西，以便宜的袋裝、套裝的形式販賣。（七夕禮盒、正月禮盒等）

⑦ 草雙紙（漫畫）成為成人讀物，漸多孩子讀較深奧的書。

⑧ 小孩喜歡吃辣的。

⑨ 日語混亂，行話流行，最終，莫名其妙的片假名氾濫。

⑩ 妓女大富，跨足企業界。

⑪ 老人裝嫩，黃昏戀流行。年輕人裝老，喜歡深沉的東西。

⑫ 孟蘭盆節和正月一起過。（流行各種慶祝活動）

被預言說中的還有好多。不過，預言著未來的事，插圖中的「未來人」還都理所當然

穿著和服梳著髻，令人不禁莞爾。

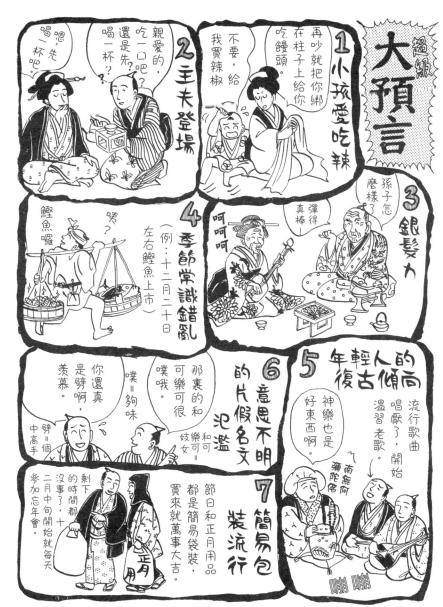

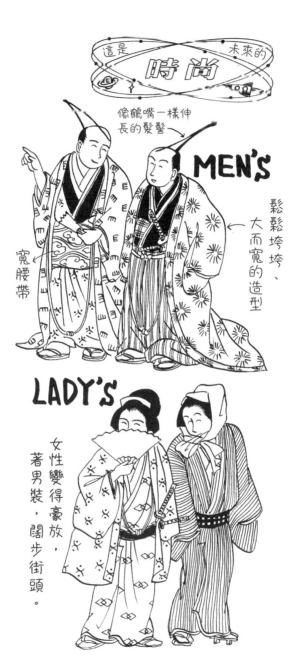

這是 未來的

時尚

像鶴嘴一樣伸長的髮髻

MEN'S

鬆鬆垮垮、大而寬的造型

寬腰帶

LADY'S

女性變得豪放，著男裝，闊步街頭。

俏皮話

女：「昨天晚上？……」

男：「過去的事不記得了。」

女：「今晚？……」

男：「以後的事不知道。」

……

男：「妳在做什麼，在想什麼？」

女：「不是說好了不問嗎。」

男：（微笑）為你的眼睛乾杯。」

——香檳酒杯，「砰——」

❀　❀　❀

南無阿彌陀佛。這是電影《北非諜影》裡的兩段著名台詞。

怎麼說呢，真是服了。胸口悶悶的，嘴巴癢癢的……我忍不住低罵一聲「白癡啊」。

這是男女調情的範例。不過，這種討罵的台詞，實在一點兒也不俏皮。

這是笨頭笨腦、失敗的調情。那時候英格麗‧褒曼應該「噗」地笑出聲才算是懂得幽默。例如，相似的場景，在江戶時代再現是這樣的：

——舞台：吉原的大見世（高級妓院）。美麗的花魁和風月老手對著滿月舉杯。

男：「多美的月夜啊。」

女：「呀，討厭，雲出來了。」

男：「月亮看見人間的風流良宵，害羞躲起來了。」

女：「胡說八道，真討厭。」

——於是，男的就被甩了。

正好相反。

江戶人的審美意識講究「粹」、「通」，不彆扭、爽快、甘甜純淨水的感覺，而「氣障」遲鈍、讓人心情不愉快的狀態。

江戶人最怕被人說「裝腔作勢」。裝腔作勢寫做「氣障」，指的是嘮嘮叨叨、厚臉皮、

對江戶人來說，說給女人聽的甜言蜜語，要像微風一樣自然、順耳。不過，要達到這個境界，必須是真的行家老手才行。世間真正的行家老手沒那麼多，江湖人也知道這點。

因此，像前面那一段，處在浪漫氛圍中，希望良辰美景不被破壞，卻因為一時失言搞砸了，但這時候什麼都不說也不行——剛才的一幕再重演一次就成了——

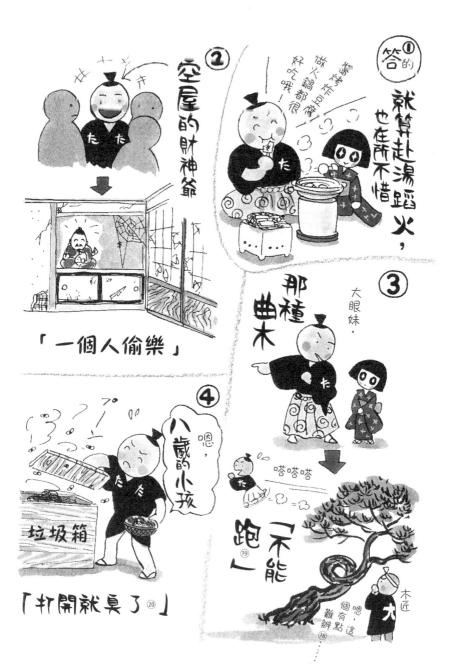

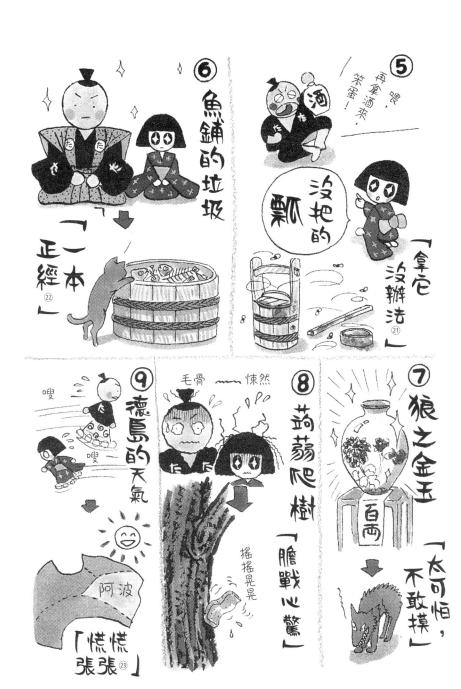

男：「多美的月夜啊。」

女：「呀，討厭，雲出來了。」

男：「好，給我一根晾衣服的竹竿。」

女：「幹什麼？」

男：「呵呵，把雲撥開啊。」

女：「呀，笨蛋。」

——花魁小手捶著男人的背笑了，男人也笑了。

——解風情之人大獲全勝。一時想不出這麼機智的回答怎麼辦？還是得說點什麼。我們再試一遍。

男：「多美的月夜啊。」

女：「呀，討厭，雲出來了。」

男：「那還真難辦。」

——女的不知道說什麼好，笑了……

這也算蒙混過關。只要不搞砸就行，至少不會被說成「裝腔作勢」。

這種轉移話題的方法，就是江戶人的「俏皮」。俏皮和粹、通一樣，是一種美。俏皮有開玩笑的意思，開玩笑就是不當真，輕鬆帶過。

這種心態很可貴哦。

⑱ 日文「難辦」跟「雲」同音。

⑲ 「跑」和「柱子」諧音。彎曲的樹不能做柱子。

⑳ 諧音，明年就九歲。

㉑ 「沒辦法收場」這句話還有「沒法拿」的意思。

㉒ 「一本正經」這句話還有「堆槓如山」的意思。

㉓ 跟「照耀阿波」諧音，阿波是德島的古名。

這才叫江戶之子

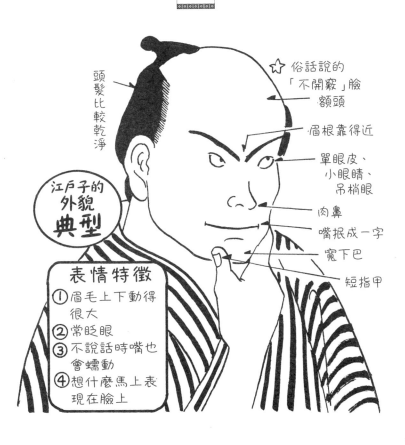

頭髮比較乾淨

☆ 俗話說的
「不開竅」臉
額頭

眉根靠得近

單眼皮、
小眼睛、
吊梢眼

肉鼻

嘴根成一字

寬下巴

短指甲

江戶子的
外貌
典型

表情特徵
① 眉毛上下動得
很大
② 常眨眼
③ 不說話時嘴也
會蠕動
④ 想什麼馬上表
現在臉上

馬上就到春天了，春天是個萬象更新的季節。

＊＊＊

想試試前衛時尚的老兄，來個「江戶子」的造型怎麼樣？吸口氣，跟我一起念：

「講啥呢，笨蛋！俺是急性江戶子，再囉囉嗦嗦地，就把船踢進你鼻孔！傻瓜！放馬過來！豬頭！」

趕快掌握做「江戶子」的訣竅，迎接一個熱辣辣的春天吧！

「江戶子」是「斜眼看金獸頭瓦，一生下來用水管水洗澡，吃進貢的米，在日本橋正中央長大」的人，用今天的話來說，就是「睥睨東京塔，出生在高科技醫院，吃越光新米，在六本木路口長大」的人，他們住在銀座大道、青山大道、表參道的巷子裡。那些說起話來「大呼小叫的江戶子」，大家不要笑，只有他們才是土生土長的都市人。

大家都在學習進口的「都市精神」，什麼時候也學學我們土產的「都市精神」吧。

江戶子的外貌典型 其二

有露的自信

身高 約155cm
體重 約45kg

毛髮不重

外八字，腿肚子鼓鼓的

一日江戶人

220

㉔一心太助是戲劇中的虛構人物，多被描寫為典型的江戶子，職業是魚販。

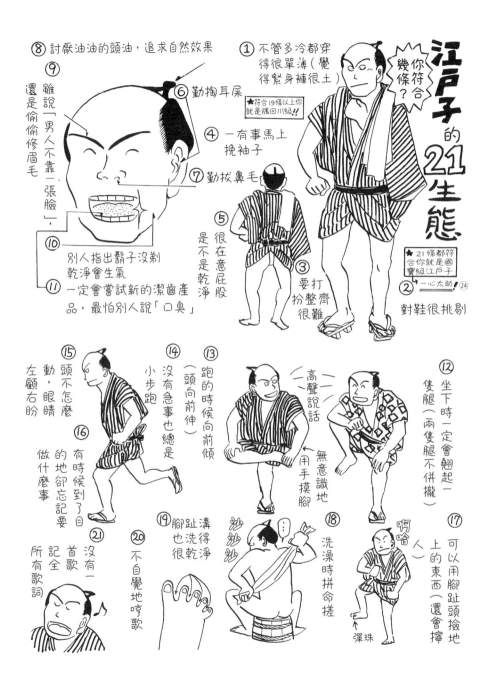

江戸子方言
江戸ッ子スラング

あいぶ（走路）
　　○ むだを言わずと　あいばっし（別開玩笑，走吧！）

あすぶ（玩）
　　○ あじなあすびがたんとあるよ（好玩的東西多著呢！）

うせる（來）
　　○ 野郎うしゃがったらぶちのめしてくれよう
　　　　（那傢伙來了我要狠狠罵他。）

くらう（吃、喝）
　　○ うぬは　いけ惡イ酒ッくらいだ（你酒品太差了）

くらわす（打）
　　○ 　脳天よう思い入れくらわす（用力打他脑袋）

しとびと（人人）
　　○ 「shi」、「hi」、「su」的發音混用。
　　　　しこし（少・すこし）、そうしると（於是・そうすると）、
　　　　オヒドリ（鴛鴦・オシドリ）、しとがら（人品・ひとがら）
　　　　しろこうじ（大巷子・ひろこうじ）、しがひ（東・ひがし）

ちくるい（畜生・拿男女關係開玩笑）
　　○ ちくるいめ、しげりやがれ（看你們做的好事・畜生！）

ちわる（情話・說情話）
　　○ 名詞當動詞用
　　　　ちゃづる（茶泡飯）→茶漬けを食う（吃茶泡飯）
　　　　へんげる（變化る）→化ける（變身）
　　　　りょうる（料る）→料理をする（做飯）

とらまる 捕まる（被捕・本來是とらえられ）
　　○ つらまる（つかまる）
　　　　めっかる（見付かる）

江戸子指數檢測

1. 經常衝動購物。
2. 愛面子，就算欠一屁股債，也會大方請客。
3. 說話快，經常被要求再說一遍。
4. 喜歡亂用簡稱。
5. 急性子，看推理小說總是先看結尾。
6. 愛吃蓋飯多過套餐。
7. 有潔癖。覺得濕筷子很噁心。
8. 內衣是白色的，每天必換。
9. 去固定的理髮店。
10. 看起來對打扮不用心，其實很有自己的講究。
11. 在鞋子上花很多錢。
12. 喜歡吃零食。
13. 洗澡時間十五分鐘以內，每天泡攝氏四十度以上的熱水澡。
14. 情緒波動大，一緊張，看起來就像是生氣。
15. 不擅長和異性交往，容易深陷情網。
16. 喜歡講無聊的笑話。別人不喜歡也一個勁地講。
17. 把謊話當真，過後經常被人笑。
18. 容易流淚。

十八項全中的話，恭喜你，你是真金不怕火煉的道地江戶子。

有十五條以上符合，你有資格自稱是江戶子的後裔東京子。

十條以上中，是一般的東京人，十條以下，你就只是個普通日本人了。

一日江戶人／杉浦日向子著．劉瑋譯．－－初版．
－－台北市：漫遊者文化出版：大雁出版基地
發行，2009.11
224面；15×21公分
ISBN 978-986-6858-83-3（平裝）

1. 文化史　2. 風俗　3. 江戶時代

731.3　　　　　　　　　　　　　98015808

ICHINICHI EDO-JIN by Hinako Sugiura
Copyright © 1998 Michiko Suzuki
All rights reserved.
Original Japanese edition published by SHINCHOSHA Publishing Co., Ltd.
This Traditional Chinese language edition published by arrangement with
SHINCHOSHA Publishing Co., Ltd., Tokyo in care of Tuttle-Mori Agency, Inc., Tokyo
through Future View Technology Ltd., Taipei

一日江戶人

作者	杉浦日向子
譯者	劉瑋
編輯修訂	陳嫻若
美術設計	吉松薛爾
特約編輯	陳嫻若
行銷統籌	林芳吟
業務發行	邱紹溢
業務統籌	郭其彬
責任編輯	張貝雯
副總編輯	何維民
總編輯	李亞南
發行人	蘇拾平
出版	漫遊者文化事業股份有限公司
地址	台北市大安區溫州街12巷14號2樓
	電話（02）2365-0889　傳真（02）2365-3318
讀者服務信箱	service@azothbooks.com
漫遊者部落格	http://blog.roodo.com/azothbooks
劃撥帳號	50022001
劃撥戶名	漫遊者文化事業股份有限公司

發行	大雁出版基地
地址	台北市105松山區復興北路333號11樓之4
香港發行	大雁（香港）出版基地・里人文化
地址	香港荃灣橫龍街78號正好工業大廈25樓A室
電話	852-24192288，852-24191887
香港讀者服務信箱	anyone@biznetvigator.com

初版一刷	2009年11月
初版七刷	2012年4月
定價	台幣299元
ISBN	978-986-6858-83-3

版權所有・翻印必究（Printed in Taiwan）
本書如有缺頁、破損、裝訂錯誤，請寄回本公司更換。